తొలి రేయి

http://tolirEyi.com

- చావా కిరణ్ కుమార్

(http://chavakiran.com)

దేవుని సృష్టిలో దోషం!

"బ్యూటిఫుల్!"

చేతిలో ఉన్న పేపర్లు పక్కన పెట్టి టీ కప్పు తీసుకుంటూ కొంచెం గట్టిగానే అన్నాడు. కప్పులు కొత్తగా కొన్నట్టున్నది, రోజూ చూసే పింగాణీ కాకుండా గ్లాసు కప్పులో లేత ఎరుపు రంగు టీ చూట్టానికి అందంగా ఉంది. ఫినిషింగ్ కూడా అద్భుతంగా వచ్చింది. చెయ్యి పట్టుకునే దగ్గర, మూతి దగ్గర నాజూగ్గా తిప్పిన ఒంపులు మరింత అందాన్నిచ్చాయి.

"బ్యూటిఫుల్!" అని మరోసారి అని నెమ్మదిగా టీ సిప్ చెయ్యసాగాడు. టీ టేస్ట్ మనసులోనే మెచ్చుకుంటూ, తల చిన్నగా ఊపి, కప్పు ఎడమ చేతిలోకి మార్చుకొని, కుడి చెయ్యి ఇంతకు ముందు పక్కన పడేసిన పేపర్లపైకి పోనిచ్చాడు.

"ఏమిటో అంత బూటిఫుల్లు?"

అంటూ వినపడేసరికి పేపర్లపైకి పోతోయి న కుడి చెయ్యి ఆటోమేటిగ్గా ఆగిపోయింది. తను సరిగ్గానే విన్నాడా? ఆ మాటల్లో నిజంగానే వ్యంగ్యం ధ్వనించిందా! అనుకుంటూ తల ఎత్తి చూశాడు.

పింక్ కలర్ టీషర్టు, బ్లాక్ కలర్ జీన్స్ వేసు కొని రెండు బొటన వేళ్ళు ప్యాంట్ ని అంటీ అంటనట్టున్న షర్ట్ ని క్రిందకి లాగుతూ ప్యాంట్ లోకి మాయం

అయిన బొటన వేళ్ళను ఇంకొంచెం లోపలికంటూ, మిగిలిన నాలుగు వేళ్ళూ అలా అలా గాలిలో ఆడిస్తున్న చంద్రిక!

"ఏమిటో అంత బూటిఫుల్లూ?" మరోసారి అదేగొంతు, కాకపోతే కొంచెం తక్కువ పిచ్ లో వినిపించింది. వెంటనే తను విన్న వ్యంగ్యం కరక్టే అని కన్ ఫర్మ్ చేసుకున్నాడు.

ఆమె కళ్ళతో మాట్లాడదామని ప్రయత్నిస్తూ కోపం, ప్రేమ ఒకేసారి చూపిస్తున్న ఆ కళ్ళనూ, చిర్నవ్వూ, విదిలింపూ, ఆహ్వానం ఒకేసారి చూపిస్తున్న పెదాలను చూస్తూ తమ మధ్య చివరిసారి ఎప్పుడు గొడవ జరిగింది, అది ఎలా సుఖాంతం అయిందో గుర్తు తెచ్చుకో టానికి ప్రయత్నిస్తూ , ధైర్యం కూడబెట్టుకొని నోరు తెరిచి

"కప్పు బ్యూటిఫుల్! నీ సెలక్షన్ బ్యూటిఫుల్, నువ్వయితే ఈ రోజు మరింత బ్యూటిఫుల్" అంటూ ఇంతకు ముందు కూడతీసుకున్న ధైర్యమంతా కళ్ళలోకి తెచ్చుకుంటూ ఆమె కళ్ళలోకి చూశాడు.

క్షణకాలం విరిసిన చంద్రిక కళ్ళలోని మెరుపు అతని దృష్టి నుండి తప్పి పోలేదు.

"మరీ బ్యూటీ విషయం నిన్న గుర్తు లేదా?" మాటల్లో ఇంకా కోపాన్ని ధ్వనింపజేస్తూ ప్రశ్నించి ఎదురుగా కూర్చొని మరో కప్పులోకి టిపాయ్ పైనున్న కొత్త నాజుకు గాజు బీకరునుండి టీ వంపుకొని, నెమ్మదిగా సిప్ చేసి సమాధానం కోసం ఎదురుచూస్తున్నట్టు కళ్ళెగరేసింది.

సుబ్బా కూడా టీ సిప్ చేస్తూ - నిన్న 04:00కి వచ్చినప్పుడు చంద్రిక నిద్రపోతుంటే తను ఆమెకు డిస్టర్బ్ కాకుండా ఫ్రిజ్ లోంచి ఆరెంజ్ జ్యూస్ - రెండు గ్లాసులు తాగి అలసటగా పడుకున్న విషయం, అంతకు ముందు ల్యాబ్ లో ఇష్యూతో ఎంత కష్టపడింది, దానికి ముందు 18:00 కి ఇంటికి వచ్చి చంద్రికని మందరా పార్క్ కి తీసుకెళ్తానని ఇచ్చిన మాట గుర్తు వచ్చి నాలుక్కరుచుకున్నాడు.

"ల్యాబ్ లో ఇష్యూ వచ్చి..."

సుబ్బా మాట పూర్తి కాకముందే

"కొత్త కంప్యూటర్ వచ్చాక పని తగ్గిద్దన్నావ్?"

"అవును, అన్నాను, నిజమే"

"ఏమిటి నిజం ?" మళ్లా మాట పూర్తిగాకముందే ప్రశ్నించింది . ఈసారి ఆ మాటలోని కోపం నిజమైందా కాదా అని ఆలోచించాల్సిన అవసరం రాలేదు.

"కొత్త కంప్యూటరుతో పని తగ్గుతుందనుకున్నాం కానీ రిజల్ట్స్ ఎక్స్ పెక్ట్ చేసినట్టు రావడంలేదు! దాంతో అన్నీ మళ్లా చేత్తో చేసుకోవాల్సి వస్తుంది."

కోపంలో తొందర తొందరగా తాగేసినట్టుంది ఖాళీ కప్పుని టీపాయిపై పెడుతూ ఏదో మాట్లాడబోయింది. కానీ ఏం మాట్లాడాలో అర్థం కానట్టు నిశ్శబ్దంగా వెనక్కి వాలిపోయింది . రకరకాల భావాలు ప్రతిఫలించిన ఆ మొహం

అకస్మాత్తుగా బాధను , దాన్ని దాచిపెట్టాలనే విఫల ప్రయత్నముూ
చూపించసాగింది.

సుబ్బా మనసంతా ఏదోలా అయిపోయింది . అప్పటికప్పుడు చంద్రికను
తీసుకొని మంద్రాపార్క్ కు ఎగురుతూ వెళ్ళిపోవాలన్పి చ్చింది. కానీ ల్యాబ్?
ఇష్యూ? ఆ ఇష్యూ కూడా చిన్న ఇష్యూ ఏమీ కాదాయ! ప్రపంచాన్ని మరో
కుదుపు కుదిపే విషయం అటు ఇటు అయితే కష్టం . దానికి తోడు గణా,
దారా లకు 13:00కి అప్పాయింటుమెంట్ ఇచ్చాడు. ఇలా ఆలోచించి గొంతు
సవరించుకోని:

"చంద్రికా....! ఈరోజు 16:00కి ఇంటికొస్తాను. ప్రామీస్! బిలీవ్ మీ !!
కలియుగాంతం రేపే అని ప్రూవ్ అయినా వచ్చేస్తా !!!" అంటూ చంద్రిక వైపు
చూశాడు.

సుబ్బా ఎప్పుడోకాని చంద్రికా అంటూ దీర్ఘం తీసి పిలవడు . అలా పిలిస్తే
సీరియస్ గా ఉన్నాడనే అర్థం . దాంతో చంద్రిక ఇహ మరో మాట
మాట్లాడకుండా అప్పటివరకూ ఆగిపోయిన నవ్వుల వర్షం కురిపించింది.

మనసు చాలా తెలికగా తెలిపోగా టీకి ఫినిషింగ్ టచ్ ఇచ్చి వేగంగా అడుగులు
వేస్తూ బయటకి వచ్చాడు.

————————————————

ఒక్కసారి ల్యాబ్ బిల్డింగ్ చూసి విష్ చేస్తున్న స్టూడెంట్స్ కి హాయ్ చెప్తూ వేగంగా లోపలికి వెళ్ళి మెట్లు ఎక్కసాగాడు. సుబ్బా ఇలా ఫాస్ట్ గా నడవడం చూసి కుందేలు అని స్టూడెంట్స్ లో ఓ నిక్ నేమ్ ఉన్నట్టు ఇంకా అతని దాకా రాలేదు.

అప్పటిదాకా వేగంగా తడవకు రెండు చొప్పున మెట్లు ఎక్కినవాడల్లా అక్కడకు రాగానే ఒక్కసారిగ స్లో అయ్యాడు. ఎక్కడ అడుగుల చప్పుడుకు చిన్న పిల్లోడు లేస్తాడో అన్నట్టు నడిచే తండ్రిలా జాగ్రత్తగా అడుగులు వేస్తూ నడవసాగాడు.

'సీనియర్ డిస్టింగ్యుషడ్ ప్రొఫెసర్ ' అని ఒక లైన్లో, 'స్టిలాఫ్' అని పెద్ద పెద్ద అక్షరాలతో తరువాత లైన్లోనూ, దాని క్రింద అసిస్టెంట్ హెడ్ ఆఫ్ యూనివర్సిటీ అని బ్రాకెట్లో చిన్న అక్షరాలతోనూ బంగారు రంగులో వెండి బ్యాక్రౌండ్ పై వ్రాసిన పేరు బోర్డు చూసి భగవంతుడి ముందు భక్తునిలా వినయంగా అడుగులు వేస్తూ తన గది వైపు నడిచాడు.

స్టిలాఫ్ గురుత్వాకర్షణ సిద్ధాంతాన్ని ప్రతిపాదించి ఋజువు చేసి శాస్త్ర జగతులో మకుటంలేని మహారాజులా వెలిగిపోసాగాడు ఈ రోజు శాస్త్రవేత్తలకు ఇంత గౌరవం రావడానికి, ప్రపంచాన్ని ప్రశ్నించడంవైపు, కారణాన్వేషణవైపు నడిపించడంలోనూ, స్టిలాఫ్ అమోఘమైన పాత్ర పోషించాడు . ఈ యూనివర్సిటీ అభివృద్ధి అంతెందుకు మొన్నటికి మొన్న కొత్త కంప్యూటర్ ఫండ్స్ దగ్గరుండి శాంక్షన్ చేయించడంలోనూ, ఇంకా మాట్లాడితే సుబ్బా కెరీర్ డవలపుమెంటులోనూ స్టిలాఫ్ పాత్ర మరుగుపరచేది కాదు . ఒక్కమాటలో

చెప్పాలంటే 'గాడ్ ఆఫ్ సైన్స్' (సైన్స్ దేవుడు) అని ఎవరో జర్నలిస్ట్ ఇచ్చిన బిరుదు అక్షరాలా సరిపోతుంది.

సుబ్బా ఆలోచనల నుండి బయటకి వచ్చి తన కుర్చీలో కూర్చొని వర్క్ లో నిమగ్నమయ్యాడు. చాలావరకూ లెక్కలు నిన్ననే చేశాడు. మొత్తం మూడు సార్లు మూడు పద్ధతుల్లో సాధించాడు. అయినా అదే తేడా వచ్చింది! అప్పటికే పూర్తిగా అలసిపోవటంతో 04:00కి ఇంటికి వెళ్ళా డు. శరీరంలో ఒక్క ఔన్స్ శక్తి కూడా లేనట్టు ఫీలవుతూ , జ్యూస్ తాగి నొమ్మిసిల్లినట్లు నిద్రపోయ్యాడు. నిన్నటి సెటప్ కదిలించకుండా ఫలితాలు మరోసారి చెక్ చేసి, తనకు తెలిసిన మరో పద్ధతిలో ఫలితాలు లెక్కించడం మొదలుపెట్టాడు. రెండుగంటలకు పైబడి నలబై కాగితాలు నింపా డు. తన రూం లోని పాత కంప్యూటర్ విరామం లేకుండా కీ ... అని చప్పుడు చేస్తూ పనిచెయ్యసాగింది. మరోసారి మొత్తం సరిగ్గా ఉందో లేదో చూడసాగాడు. అంతా సరిగ్గానే ఉం ది, కానీ తేడా మాత్రం అలాగే వస్తుం ది. ఏం జరుగుతుందో, ఎక్కడ తప్పు చేస్తున్నాడో అస్సలు అర్థం కావట్లేదు. తేడా రావడం అసాధ్యం! కానీ తేడా వస్తుంది.

తను నాలుగు సార్లు చేసినా అవే ప్రాథమిక ఊహలు చేస్తున్నాడేమో? అవేరకమైన తప్పు లు చేస్తున్నాడేమో? అని అనుకోసాగాడు . నిజానికి నిన్ననే ఈ అనుమానం వచ్చింది అందుకే సమస్యని వేరేరకంగా మార్చి గణా, ధరాలకు విడివిడిగా ఇచ్చా డు. వారెలాంటి ఫలితాలతో వస్తారో అనుకుంటూ - 'ఇహ నేను పన్టైయ్యలేను మొర్రో అని గర్ గర్' మంటున్న

పాత కంప్యూటరును ఆఫ్ చేసి , బాగా వేడెక్కిన బుర్రను కొంచెం చల్లబరుద్దామని టీ తెచ్చుకోటానికి కామన్ రూంవైపు బయల్దేరాడు.

తను అడుగుపెట్టడానికి ముందు గలగలా మాటల తో ఆడుతున్న అమ్మాయిలు సుబ్బాని చూసి - ఒక్కసారిగా నిశబ్దంగా మారి "హాయ్" చెపితే, "హాయ్" అని యాంత్రికంగా అని అంతకంటే ఎక్కువగా వాళ్ళను పట్టించుకోకుండా గ్లాసులో టీ నింపుకొని కొంచెం తాగి పర్వాలేదు తాగొచ్చు అని అనుకుంటూ వస్తుంటే స్టీలావ్ ఎదురయ్యాడు.

అకస్మాత్తుగ అతన్ని అలా చూసి సుబ్బా తడబడి, సర్దుకొని హాయ్ చెప్పాడు. ట్రేడ్ మార్క్ నవ్వుతో స్టీలావ్ కూడా హాయ్ చెప్పి ముందుకు నడి చాడు. సుబ్బాకి గిల్లిగా అన్పించింది. తనని ఇంతకాలం ఇలా కొడుకులా చూసుకున్న అతనికి ద్రోహం చేస్తున్నాడా అని మరోసారి ఆలోచించా డు. అమ్మాయిల పరిస్థితి అయితే ముందు నుయ్యి వెనక గొయ్యిలా తయారయింది. బయటికి వెళ్దామంటే స్టీలావుని దాటుకొని వెళ్ళాలి , లోపలే ఉందామంటే అదే ఫీలింగ్ . గోడలోపల్నుండి బయటకి వెళ్ళాలని ప్రయత్నిస్తున్నట్టు మరింత గట్టిగా గోడకు వీపులు ఆనించి చేతులతో గ్లాస్ గట్టిగా పట్టుకొని టీ సి ప్ చెయ్యాలా? హాయ్ చెప్పాలా అనే డైలమాలో పడి స్టీలావ్ ఇంకో రెండడుగులు వేసిన తరువాత కూడపలుక్కొని చెప్పినట్టు ఒక్కసారే "హాయ్ సర్" అన్నారు. స్టీలావ్ మాత్రం మరోసారి తన ట్రేడ్ మార్క్ నవ్వుతో 'హాయ్' అని టీ మిషన్ వైపు నడి చాడు. తనతో మాట్లాడటానికి

స్టిల్రా్ఫ్ ఎటువంటి ప్రయత్నం చెయ్యకపోయ్యేసరికి సుబ్బా సెమ్మదిగా నడుస్తూ బయటకు వెళ్ళాడు.

సుబ్బా తన రూంకి వెళ్ళి టైం చూసుకున్నాడు. 12:15 అప్పుడేనా అనుకుంటూ బాక్స్ ఓపెన్ చేసి దోసెలు మూడు నీటుగా ప్యాక్ చేసి ఉండటం చూసి చంద్రిక ఎప్పుడు ప్యాక్ చేసినా అంత నీటుగా వస్తాయి, అదే తను ప్యాక్ చేసుకుంటే తినేసరికి ముద్దగా అయిపోతాయేమిటో అని జీవితంలో మరో రోజు ఆశ్చర్యపోతూ, చిన్న ముక్క తీసుకో ని టీలో ముంచుకొని తినసాగా డు. రెండు దో సెలు తినేసరికి టీ అయిపోయిం ది, మూడో దోసె రెండో గిన్నెలోని ఉప్మాతో అద్దుకొ ని తిని మిగిలిపోయిన ఉప్మాను కొంచెం కొంచెం దోసకాయ టమాటా కురతో నంజుకొ ని తిని, సన్నని నాజుకు జార్ లోని మజ్జిగ తా గి చేతులు పేపరు తో తుడుచుకొని గిన్నెలన్ని బాక్సులో పెట్టి పక్కన కంప్యూటర్ ఆన్ చేసి పేగులు చూద్దామనుకునేసరికి ఫోన్ మోగింది.

"హల్లో"

"సుబ్బా! నేనా జిక్షిని"

"హాయ్ జిక్షి, ఎలా ఉన్నవ్ రా?"

"బాగానే ఉన్నాను. నువ్వెలా ఉన్నావ్?"

"పర్వాలేదు" అంటూ ఇంకా తన ఆలోచనల్లోంచి, అంతఃఘర్షణ నుండి బయటకి రాని సుబ్బా బదులిచ్చాడు.

బాగున్నా అనకుండా పర్వాలేదు అనేసరికి అనుమానం వచ్చి, "ఏమిటి?

ఏదైనా సమస్యా?" అంటూ జిక్షి అనునయంగా ప్రశ్నించాడు.

ఈ లోకంలోకి వచ్చిన సుబ్బా గట్టిగా గాలి లోపలికి పీల్చుకొని, కొంచం గ్యాప్ తీసుకొని "ఏం లేదు జిక్షి, ఇట్స్ ఓకే! నథింగ్ సీరియస్ ఏమిటి ఏమన్నా పని మీద ఫోన్ చేశావా?" అంటూ ఇహ ఆ టాపిక్ వదిలెయ్యరా బాటు అన్నట్టు చివర్లో మరో ప్రశ్న వేశాడు. గొంతు కూడా పర్సనల్ నుండి అఫిషియల్ గా మారిపోయింది.

"ఈ రోజు పేపర్ చూ శావా?" సుబ్బా ప్రశ్నకు డైరెక్టుగా సమాధానం ఇవ్వకుండా మరో ప్రశ్న అడిగాడు.

ప్రొద్దున్నే టీ తాగుతూ చదవాలనుకోవటం, తరువాత చంద్రికతో మాటల్లో పడి ఆ విషయమే గుర్తు లేకపోవడం మెదిలి "లేదురా - ఏమన్నా విశేషమా?" అంటూ బదులిచ్చాడు.

"ఏం లేదురా ఎప్పుడుండేదే ! పాపాల్రావ్ కలియుగాంతం అంటూ మరళా స్టెట్మెంటిచ్చాడురా"

"ఎప్పుడుండే నోదే కదరా ! - దానిలో కొత్తేముంది?" లైట్గా తీస్కుంటూ సుబ్బా బదులిచ్చాడు.

"ఈ సారి కరక్టు డేట్ కూడా ఇచ్చాడురా!"

"హ హ హ హ ..." సుబ్బాకి చాలాసేపు నవ్వు ఆగలేదు , కష్టపడి ఆపుకొని "పిచ్చి ముదిరిందన్నమాట!"

"వాడ్కిక్కడికే ముదిరితే నష్టం లేదురా ! - ఈ లోపులో తనకు శరణనకపోతే నాశనం అయిపోతారు అని అందరినీ బెదిరిస్తున్నాడు" కొంచెం అసహ్యం ధ్వనించింది జిక్షీ కంఠంలో.

"ఇంతకీ ఎప్పుడంట? కలియుగాంతం!"

"ఇవ్వాల్టి నుండి రెండు నెలల్లో"

"రెండు నెల్లా! " మరో సారి సుబ్బాకి తెరలు తెరలుగా నవ్వ వచ్చింది.

"నవ్వింది చాలు కానీ , జనాలకు మీ ల్యాబ్ పై చాలా నమ్మకం ఉందిరా . నువ్వేక ఇంటర్వ్యూ ఇవ్వరాదు."

"ఎప్పుడు?"

"ఈ రోజు 18:00కి"

"ఇంపాజిబుల్! 16:00కి ఇంటికొస్తానని చంద్రికకు ప్రామీస్ చేశాను. రేపు?"

"రేపటి మార్నింగ్ ఎడిషనులో రావాలిరా, పోనీ 15:00 ?"

సుబ్బా కొంచెంసేపు ఆలోచించి '13:00కి గ ణా, ధారా లతో అప్పాయింటుమెంటు 14:00 నుండి 14:30 కల్లా ఫైనలైజ్ చేసి బయల్దేరితే ?' అనుకొని "ఎక్కడ?" అంటూ తన ఆలోచనలనుండి బయటపడి అడిగాడు.

"గోల్డెన్ పట"

"ఓకే! 15:00"

"ఓకే! 15:00 లాక్"

అనుకుంటూ ఇద్దరూ ఫోన్ పెట్టేశారు.

సుబ్బా అలా ఫోన్ పెట్టేసి వేగులు చూసి జవాబులు ఇచ్చాడో లేదో గణా, ధారలు లోపలికి వచ్చేశారు.

ఇద్దరూ తమ తమ ఫలితాల ఫైల్లు టేబుల్పై పెట్టి ఆసక్తి గా, వినయంగా నిల్చున్నారు.

"సార్ ! అవి మన ఆరు సూర్యుల నావిగేషన్ లెక్కలు కదా !" అంటూ ధారా ప్రశ్నించాడు. సుబ్బా వాళ్ళ ఊహశక్తిని మెచ్చుకోకుండ ఉండలేకపో యాడు. కానీ ఈ విషయం అప్పుడే బయటకి తెలిడానికి వీ ల్లేదు. అవునన్నట్టు కాదన్నట్టు తలూపి ఇహ వెళ్ళండి అన్నట్టు వాళ్ళని పంపేశాడు.

సుబ్బా ముందు గణా ఫైలు ఓపెన్ చేసి ఓపిగ్గా పరిశీలించాడు. తరువాత ధారా ఫైలు తీసి అన్ని ఫలితాలు సరి చూశాడు . అంతా సరిగ్గానే ఉం ది, ఇద్దరూ తెలివిగల పిల్లకాయలు, తప్పులు చేసే సంభావ్యత తక్కువ. అయినా ఆ తేడా అలానే ఉం ది. సుబ్బు మొహంలో రంగులు మారిపోయ్యాయి. సెత్తిపై ఎవరో బరువు పెట్టినట్టు ఫీలయ్యాడు.

ఈ విషయం బయటకి తెలీదానికి వీళ్ళేదు. తను ద్రోహం చెయ్యలేదు. చాలా సేపు ఆలోచించి ఓ నిర్ణయానికి వచ్చి మొత్తం పైళ్ళన్నీ కట్ట కట్టి బీరువా తాళం తీసి అదుగున పడేసి మళ్లా తాళం వేసి రిలాక్సుదుగా ఫీలయ్యాడు.

————————————

"ఏమిటి సంగతి చెప్పు?" మూడవ రౌండ్ తరువాత నాలుగవ రౌండ్ కూడా ఆర్డర్ ఇవ్వడానికి చూస్తున్న సుబ్బాని జిక్కీ అనుమానంగా ప్రశ్నించా డు. వాళ్ళు పబ్ లోకి రాగానే తీసుకోవలసిన ఇంటర్య్వూ తీసుకున్నాడు . రోటీనుగా ఒక రౌండు వేసుకొని ఎవరి దారిన వాళ్ళు వెళ్ళడమే అనుకున్నాడు జిక్కీ, కానీ సుబ్బా ఒకటి తరువాత రెండు, రెండు తరువాత మూడు, ఇప్పుడు మూడు తరువాత నాలుగో రౌండ్ కూడా సై అంటున్నాడు. ఎప్పుడూ ఒకటికి మించి ముందుకు వెళ్ళడం జిక్కీ చూళ్ళేదు. ఫోనులోనే కొద్దిగా అనుమానంగా మాట్లాడాడు, కానీ ఇప్పుడా అనుమానం మరింత బలపడింది . ఆ సమయంలో పబ్ ఖాళీగా ఉంది. వీరి టేబుల్ దగ్గరలో ఎవరూ లేరు. బయట పెద్ద సూర్యుడు పడమర దిగేశాడు మూడో సూర్యుడు నడి నెత్తిపైకి వచ్చాడు. తూర్పున చిన్న సూర్యుడు వచ్చే ఉంటాడు వీరు కూర్చున్న చోటు నుండి కనిపించడంలేదు.

సుబ్బా ఎటువంటి సమాధానం ఇవ్వకపోయ్యేసరికి మరోసారి అడిగాడు.

"ఏమిటి సంగతి చెప్పు?"

సుబ్బా అప్పటికే మానసికంగా చాలా నీ ర్సపడిపోయ్యాడు, ఎవరితో అన్నా పంచుకుంటే కానీ తన బాధ తీరదు అని నిర్ణయించుకున్నాడు.

"జర్న లిస్టులను నమ్మ కూడదని రజిత చెపుతూ ఉంటుంది" అంటూ సుబ్బా బదులిచ్చాడు.

"రజిత ఎవరు ?" టాపిక్ ఎటో పెళ్ళేసరికి ఆశ్చర్యంగా అడిగాడు.

"కొలీగ్. కాపోతే మా డిపార్ట్మెంట్ కాదు అర్కియాలజీ " నాలుగో రౌండ్ మొదలుపెడుతు సుబ్బా జవాబిచ్చాడు.

"నేను జర్న లిస్ట్ కావటానికి ముందే నువ్వు ల్యాబ్ లో చేరటానికి ముందే మనిద్దరం స్నేహితులం"

"అవును"

"ఇంతకి ఏమిటి సంగతి చెప్పు?"

"నువ్వు పేపర్లో ప్రాస్తావ్!"

"మన స్నేహం మీద ఒట్టు! ఇది నా మనసులోనే ఉంటుంది చెప్పు"

"నిజంగా?"

"నిజం"

"సరే అయితే నేను నిన్ను నమ్మి చె ప్తున్నా, ఎవ్వర్కీ చెప్పకు - గురుత్వాకర్షణ సిద్ధాంతం తప్పు"

కొంచెం సేపు జిక్షీ తనేమి విన్నాడో అర్థం కాలేదు.

"ఏమిటి?" అంటూ మరోసారి ప్రశ్నించినాడు.

"మా ల్యాబులో కొత్త కంప్యూటర్ వచ్చిందని తెలుసు కదా"

"కొత్త గణని?"

"అవును అదే"

"తెలుసు, నేను పత్రికలో ఓ వార్త కూడా వ్రాశాను కదా!"

"దాన్ని ఉపయోగించి తరువాత వంద సంవత్సరాలకు మన ఆరుగురు సూర్యుల ప్రొజెక్షన్లు చేస్తున్నాము"

"చేస్తే?"

"గురుత్వాకర్షన సిద్ధాంతం ప్రకారం ఇక్కడ ఉండాలి అనుకో నూరేండ్ల తరువాత, కానీ మన దగ్గర ఉన్న లాస్ట్ రెండు వందల ఏండ్ల డేటాను ఫీడ్ చేసి ప్రొజెక్ట్ చేస్తే అవి మరో చోట వస్తున్నాయి"

"ఏమైనా లెక్కలు తప్పేమో?"

"కాదు, మొత్తం ఐదు సార్లు ఐదు రకాలుగా చెక్ చేశాను"

"అయినా గురుత్వాకర్షణ సిద్ధాంత అర్థం చేసుకోవడం చాలా కష్టం కదా ! అది చాలా కాంప్లెక్స్ థీయరీ అని విన్నాను . కేవలం ప్రపంచంలో 20 మందే అర్థం చేసుకున్నారట? ఏదైనా చిన్న తేడా జరిగి ఉండచ్చు కదా!" అంటూ అప నమ్మకంగా ప్రశ్నించాడు జికీ.

"ఓ, ఆ క్రాప్ నువ్వు కూ దా నమ్ముతావా ? గురుత్వాకర్షణ సిద్ధాంతం చాలా తేలిక! - వీజీగా అర్థం చేసుకోవచ్చు. "

"ఎలా?"

"ఇలా - గురుత్వాకర్షణ సిద్ధాంతం ఏమి చెప్తుందంటే , ప్రతి రెండు ద్రవ్యరాసులు ఒకదానికొకటి పరస్పరం ఆకర్షించుకుంటాయని , ఆ ఆకర్షణ వాటి ద్రవ్యరాసుల లబ్ధానికి అనులోమానుపాతంలోనూ, వాటి మధ్య ఉన్న దూరం యొక్క వర్గానికి విలోమానుపాతంలోనూ ఉంటుందనీ" అంతే!

"అంతేనా?"

"అవును అంతే!"
"సైన్స్ దేవుడు కనుక్కున్నది ఇంతేనా?"

"ఇదేమీ చిన్న విషయం కాదు!"

"సరే ఒప్పుకున్నాను, ఇప్పుడు సమస్య ఏమిటి ? - ఆ సిద్ధాంతంలో తప్పు ఉండొచ్చు అని నువ్వు అనుకంటున్నావు , దానిని మీ దేవుడికి ఎలా చెప్పాలి అని బాధపడుతున్నావు అవునా?"

"చెప్పకూడదని నిర్ణయించుకున్నాను, ఫైళ్లన్ని బీరువాలో అడుగున పడేశాను"

"తప్పు చేస్తున్నావు సుబ్బా , రేపు ఇదే విషయం ఇంకెవరన్న కనుక్కొని దాన్ని మీ ల్యాబునకు వ్యతిరేకంగా ఉపయోగించుకుంటే ? ఈ యూనివర్శిటీ రాజకీయాలు నీకు తెలీనివి కాదు. "

"!!"

"అవును, నువ్వు స్టిల్‌లావ్ తో చెప్పడమే మంచిది ఏ రకంగా చూసుకున్నా"

"అంతే నంటావా ?"

"అవును కాకుంటే, దేవుని సృష్టిలో దోషం - భళే హెడింగ్ అయ్యేది నువ్వే
కనుక ఒట్టు తీసుకోకపోతే"

"ఏయ్ నిన్ను చంపేస్తా అది కాని ఎవరికన్నా తెలిసిందంటే !"

"సరే రా, నా గురించి నీకు తెలీదా?"

"బై మరి"

"బై రా"

త్రిలింగ దేశంలో త్రవ్వకాలు

ఎండ అద్దిరిపోతుంది. అస్సలీ త్రిలింగదేశంలో ఎండకి ప్రపంచంలో ఏదేశమూ సాటిరాదేమో ! 24 గంటల్లో ఎప్పుడు చూసినా ఆరుగురిలో కనీసం నలుగురు సూర్యుళ్లు త్రిలింగదేశపు ఆకాశంలో డ్యూటీలో ఉంటారు. నెత్తిమీద రౌండ్ టోపీని ఇంకా కొంచెం గట్టిగా క్రిందకనుకొని టైం 12:00 అవుతుందని చూసుకొని వేగంగా తమ గుడారాలవైపు నడవ సాగింది, రజిత. మొదట ఈ టోపీ చూసి కొన్నప్పుడు - అంచేమిటి ఇంత వెడల్పుగా ఉంది! కొంచెం నాజుగ్గా ఉంటే ఇంకా స్టైల్ గా ఉండేది కదా అని అనుకుంది కానీ ఇప్పుడేమో అంచు ఇంకా కనీసం రెండంగులాలయినా ఉంటే బాగుండు అనిపిస్తుంది . ఆ నిమిషంలో నాలుగోసారి మొఖంపై చమటను దస్తీతో తుడుచుకొని ఎదురుగా ఉన్న గుడారాలవైపు మరింత వేగంగా నడవ సాగింది.

చివరకు గుడారాల దగ్గరకు చేరుకొని యోధా కోసం చుట్టూ చూసింది, ఎక్కడా కన్పడలేదు. ఉన్న వాటిలో కొంచెం పెద్దగా ఉన్న మొదటి గుడారం లోపలికి వెళ్ళి యోధా అని పిలుస్తూ చుట్టూ చూసింది. తవ్వకం పనిముట్లు పనివాళ్లు తీసుకెళ్లగా మిగిలినవన్నీ ఒక ఆర్డర్ లేకుండా చిందరవందరగా పడేసి ఉన్నాయి . మరో రెండు సార్లు పిలిచి ఆ గుడారంలో లేదని కన్ ఫర్మ్ చేసుకొని బయటకి వచ్చి మరోసారి దస్తీతో మొహం తుడుచుకొని టోపీ క్రిందకనుకొని ప్రక్కన ఉన్న కొంచెం చిన్న గుడారం లోపలికి వెళ్ళి యోధా! అని పిలుస్తూ చుట్టూ చూసింది.

కనీసం పడుకున్న పరుపు సర్ది పక్కన పెట్టే అలవాటు కూడా లేనట్లున్నది, పరుపు, దానిపై దుప్పటి, దానిపై టవలూ, అన్నీ అస్సలు ఆర్డర్ లేకుండా పడి ఉన్నాయి. పక్కన రెండు పెట్టెలు, వాటిపై కొన్ని పుస్తకాలు అదే స్థితిలో దర్శనమిచ్చాయి. అక్కడ కూడా లేకపోయ్యేసరికి ఎటు వెళ్ళి ఉంటాడో అని ఆలోచిస్తూ బయటకు వచ్చి పక్కనే ఉన్న తన గుడారం వదిలి ఆఖరున ఉన్న మరో పెద్ద గుడారం లోపలికి వెళ్ళి చూసింది. అటో ఇటో మొత్తం ఖాళీగా ఉన్న ఆ గుడారం చూసి, తను త్రిలింగదేశం బయలుదేరే ముందు కన్న కలలన్నీ గుర్తు వచ్చి నిట్టూర్పు విడిచి, అక్కడ కూడా యోధా లేకపోవడంతో బయటకి వెళ్ళూ మధ్యలో ఉన్న పెట్టెలూ దానిలో పూసలు, గాజులు ఆ పక్కనున్న రెండు రాతి ఫలకాలూ నిరాసక్తంగా గమనిస్తూ బయటకి వచ్చి తన గుడారంలోకి వెళ్ళి అక్కడ ఉన్న యోధాను చూసి ఆశ్చర్యపోయింది.

"ఇక్కడేం చేస్తున్నావ్?" అనుమానంగా ప్రశ్నించింది. రజితని చూసి యోధా చిర్నవ్వు నవ్వి చేతిలోని గుండ్రటి గాజులు టేబుల్ పై పెట్టి "ఏం లేదు ఉదయం దొరికిన గాజులు ఏ కాలానివో నీ దగ్గరున్న రిఫరెన్స్ బుక్స్‌లో చూసి గెస్ చేద్దామని చూస్తున్నా"

"1500 సంవత్సరాల క్రితానివి" అంటూ రజిత అతనికెదురుగా కూర్చొని యోధా ఓపెన్ చేసి పెట్టిన పుస్తకంలో కన్పిస్తున్న డిజైన్లవైపు దృష్టి సారించింది.

"నడుస్తున్న గ్రంథాలయం నువ్వుండగా అనవసరంగా పుస్తకాల్లో వెతుకుతున్నట్లున్నాను" అంటూ వెనక్కి వాలి రజితవైపు చూశాడు.

ఎదురుగా ఉన్న పుస్తకాన్ని మూసేసి, "పద లంచ్ కెళ్దాం" అంటూ లేచి నిలబడింది.

మరింకేం మాట్లాడకుండా యోధా ఆమెతో పాటు బయటకి వచ్చి నడవ సాగాడు.

యోధా ఏం మాట్లాడకపోటంతో రజిత ఆ గాజుల గురించే మాట్లాడ సాగింది - "ఈ గాజులకసలు ప్రాముఖ్యతే లేదు , వీటి డిజైన్ కూడా రొటిన్ ! ఇటువంటివి లేని మ్యూజియమే లేదు . చివరకు నా ఖినీ మేడం దగ్గర కూడా ఉన్నాయి హూ ..." అంటనూ ఇంకే దో చెప్పబోయ్యేసరికి యోధా కల్పించుకొని

"ఎవరు? ఆ వతార్ని ఫేమా ?"
"హూ... ఆవిడే, దాని జీవితం మొత్తంలో సాధించిందేమీలేదు , కనీసం పదిమంది ఫస్టియర్ స్టూడెంట్స్ కి క్లాస్ చెప్పడం కూడా చేత కాదు. రికమెండేషన్లతో పైకి పోవడం మాత్రం చేతనవును. దానికి తోడు అదృష్టం బాగుండి ఫీల్డ్ వర్క్ లో తలకాయొకటి దొరికింది . వతావర్షి తలకాయని అందర్నీ నమ్మించి తన రూం నిండా కూడా అవే బొమ్మలు ! ప్రతి సంవత్సరం కనీసం ఐదుగురు విద్యార్థుల కెరీర్ నాశనం చేస్తుంది . ఆ విగ్రహం ముక్కుమీద, మూతిమీద, తలపాగాపైన, వెంట్రుకలపైన, పళ్లపైనా, చెవిపైనా రీసెర్చ్ అంటూ చేయించి! హూ, నాకే అధికారం ఉంటెనా ఈ త్రిలింగదేశానికి పంపి ఎండల్లో మాడ్చేదాన్ని. "

"ఆ విగ్రహం కూడా ఆమెకు దొరకలేదట !"అంటూ యోధా మధ్యలో అడ్డువచ్చి, నళినీ మేడంపై రజితకున్న కోపానికి ఆశ్చర్యపోతూ అడిగాడు.

"అవును! నేను కూడా విన్నా. చాలా కాన్స్పిరసీ సిద్ధాంతాలు ఉన్నాయి. కానీ కార్బన్ డేటింగులో 2000 సంవత్సరాలు అని ప్రూవ్ అయింది . ఫ్యాక్ట్సని మనం కాదనలేం. ఆవిడ అదృష్టం బాగుంది, మన పరిస్థితి ఏం బాగోలేదు." అని సైలెంటయింది.

యోధాకి కూడా కొంచెం నిరాశగానే ఉం ది. ఇన్ని రోజుల్నుండి కష్టపడుతున్నారు ఎటువంటి ఫలితమూ లేదు. కానీ ఇద్దరూ నిరాశ పడితే బాగోదన్నట్టు "మనకింకా మూడు రోజులుంది కదా. ఏం బాధ పడకు" ఇంకా ఏదో అనబోయ్యా డు కానీ అప్పటికే పని వాళ్ళు లంచ్ చేస్తున్న చోటికి రావడంతో ఆగిపోయ్యాడు. ఇద్దరూ చేతులు కడుక్కొని వాళ్ళతో పాటు కూర్చున్నారు.

అక్కడ మొత్తం ఆడామగా అందరూ కలిసి యాబై మంది దాకా ఉన్నారు. చేతిలో తెల్లని పింగాణి ప్లేట్లలో తినసాగా రు. అందరికి ఇద్దరు వ్యక్తులు వేగంగా వడ్డిస్తున్నారు . అటూ ఇటూ హడావుడిగా తిరుగుతూ పలకరిస్తూ ఆ ఇద్దరూ మహా ఉత్సాహంగా ఉన్నారు . నీడకోసం వేసిన తాత్కాలిక టెంట్ మొత్తం ఎండనుండి కాపాడకపోయినా బైటకంటే నయం. రజిత యోధాలకు కూడా చేరో ప్లేట్ తెచ్చిచ్చారు . ఖాళీ ప్లేట్ తుడుచుకుంటూ "యోచిచా పరిశోధిస్తున్నట్టు తవ్వి చూడకుండానే భూమిలోపల ఏమి ఉన్నాయో తెలిస్తే బాగుంటుంది కదూ " అంటూ రజిత ప్రశ్నిస్తే యోధా అవునంటూ తలూపాడు.

ముందు అన్నం సగం ప్లేటులో వడ్డించారు , తరువాత ఎండు చేపల పులుసు ఆ అన్నం కన్పడకుండ నిండుగా పోశారు. మొదట్లో ఫీల్డ్ వర్క్ స్టార్ట్ అయినప్పుడు ఈ త్రిలింగదేశంలో ఫుడ్డు తినడానికి నానా అవస్థలూ పడవలసి వచ్చింది , ఇప్పుడయితే అలవాటయి పోయింది. అసలీ త్రిలింగదేశంలో బ్రతికిన వాడు ప్రపంచంలో ఎక్కడయినా బ్రతుకుతాడు.

రజిత, యోధాలు అన్నం తినడం అయిపోయ్యేసరికే వర్క్ మళ్లా స్టార్టయింది. 15:00 వరకూ అందరూ వంచిన తల ఎత్తకుండా పన్జేస్తున్నారు. మొదట్లో కంటే పని ఇప్పుడు చాలా వేగంగా అవుతుంది. మొన్నటి వరకూ ఏరియాని చిన్న చిన్న భాగాలుగా విభజించి అక్కడ తవ్వకాలు చేపట్టి, ఆ తరువాత దాన్ని మళ్లా యధావిధిగా కవర్ చేసి మరో భాగంలో కి వెళ్లడం ఇలా సాగేది పని, దాంతో ఒక్క రోజులో ఒకటి రెండు భాగాలు మాత్రమే తవ్వడం వీలయ్యేది. ఎప్పుడో కాని రాని యిసుక తుఫాన్లను ముందు జాగ్రత్తగా ఇలాంటి ప్రోసీజర్ రూల్స్ బుక్ లో వ్రాసిన వాళ్ళని తిట్టుకో ని రోజు లేదు . మొన్న మాత్రం ఇహ రూల్సన్నీ వదిలేసి చాలా అగ్రెసివ్ గా పని చెయ్యాలని డిసైడ్ అయింది. అప్పటి వరకూ ఎక్స్ పెక్ట్ చేసినట్టు పాత బిల్డింగ్ లు , గ్రామాలు కాదు కదా కనీసం నళిని మేడంకు దొరికినట్టు ఓ తల కూడా దొరకకపోవడం మరోక కారణం . ఫండింగ్ ఇంకా కొన్ని రోజు ల్లో అయిపోవచ్చింది . పొడిగించడానికి డీన్ అస్సలు ఒప్పుకోలేదు . దాంతో రూల్స్ పై ఉన్న కాసంత గౌరవం కూడా పొయ్యి ఇహ చాలా అగ్రెసివ్ గా పని చెయ్యడానికి సూచనలిచ్చింది . అదృష్టవశాత్తూ యోధా కూడా ఆమెనే సమర్థించాడు. ఇప్పుడు చూస్తే

చాలా డెలికేట్ స్ట్రక్చర్లూ , ఫిగర్లూ ఓపెన్ ఎయిర్లో అలా కన్పడి చాలా అందంగా ఇసుకపై అలంకరించిన నిర్మాణాలా అన్నట్టు ఉన్నాయి!

రకరకాల ఆలోచనల్లో సతమతం అవుతూ అన్యమన స్కంగా పనులు పరిశీలిస్తున్న రజితకి ఏదో పెద్ద శబ్దం వినిపించింది. ఒక్కసారిగా ఉలిక్కిపడి ఈ లోకంలోని వచ్చి చుట్టూ చూసింది . కనుచూపుమేరలో యిసుక తప్ప కనీసం చిన్న మొక్క కూడా కన్పించలేదు . మరోసారి పెద్ద శబ్దం వచ్చింది

ఈసారి ఆ శబ్దం ఆగిపోకుండా అలాగే పెద్దదవ్వసాగింది . అందరూ చేస్తున్న పనులు ఆపేసి గ్రౌండ్ చివర ఉన్న పెద్ద రాయివైపు పరుగెత్తారు. రజితకి తన అనుమానం నిజమే అని అర్థం అయ్యే సరికి శరీరమంతా ఒకటే వణుకు.

ఇసుక తుఫాను!

గ్రౌండ్ మొత్తం ఓపెన్ గా ఉం ది. మొత్తం 50 చోట్ల తవ్వకాలు జరిపా రు. ఇప్పుడు తుఫాను వచ్చి సున్నితమైన నిర్మాణాలు కూలిపోతే ! ఇంతకాలం తన ముందు వచ్చిన వాళ్ళు పడ్డ శ్రమ మొత్తం తను ఒక్క రోజుల్లో నాశనం చేసింది . ఆర్కియాలజీ చరిత్రలో తన పేరు ఒక వినాశనకారిగా శాశ్వతంగా నిలిచిపోతుంది. వేల సంవత్సరాల నిర్మాణాలు కళ్ళ ముందే నాశనం అవ్వడం చూడాలా? తను రూల్ బుక్ ఫాలో అయి ఉండవలసిందేమో! ఇప్పుడనుకోనేం లాభం? తనకిలా జరగాల్సిందే!

యోధా వచ్చి చెయ్యి పట్టుకొని లాగిన తర్వాత కానీ ఈ లోకంలోకి రాలేదు యిసుక తుఫాను కను చూపు మేరలోకి వచ్చింది. ఆకాశం భూమీ ఏకం చేస్తున్నట్టు దట్టంగా యిసుక గాల్లోకి లేచి సముద్రపు అలల్లా వేగంగా తమ వైపే రాసాగింది. గాలి వేగానికి యిసుక జల్లులకు కళ్ళు తెరిచి ఉంచడం కష్టంగా ఉంది. యోధా ఏదో అరుస్తూ చెయ్యి లాగుతూ పరుగెడుతుంటే అతనితో పాటు పరుగెత్తుతూ అందరితో పాటు రాయి వెనక చేరింది.

"ఒరు దేవం సురక్ష
వర దేవం శరక్ష"

అంటూ అక్కడి పనివాళ్ళు చేతులు జోడించి గట్టిగా ప్రార్థనలు చెయ్యసాగారు. మరో సందర్భంలో అయితే ఆ ప్రార్థనకు అర్థాలు, ఆ భాష గురించి రజిత సీరియస్ గా ఆలోచించేదేమో కానీ ఇప్పుడు మాత్రం నెత్తిపై టోపీ తీసి కళ్ళకు అడ్డం పెట్టుకొని తీవ్ర ప్రయత్నంతో కళ్ళు తెరిచి ఉంచి గ్రౌండ్ కేసి చూడసాగింది.

ఇంకా రెండు మూడు నిమిషాల్లో అంతా అయిపోతుంది అనుకుంటూ ఉండగా *అప్పుడు జరిగిందా సంఘటన!*

అప్పటి వరకూ సముద్రంలో ఉప్పెనలా పెద్ద అలలా వీరి వైపుకు శరవేగంతో దూసుకొస్తున్న యిసుక తుఫాను కాస్తా పైకి లేగసాగింది. అలా అలా అక్కడే సుడి తిరుగుతూ ఆకాశం నుండి ఎవరో భూమిలోకి డ్రిల్లింగ్ చేస్తున్నట్టు తిరగసాగింది. రజిత మరోసారి కళ్ళు మూసుకొని తెరిచి ఏం జరుగుతుందో చూడాలని ప్రయత్నించసాగింది. ఆలా ఏర్పడిన మహ

సుడి వీరి వైపుకు రాకుండా ఎడమ వైపుకు తిరిగి ఇంకొంచెం దూరం వెళ్ళి అలాగే అలాగే ఓ పది నిమిషాలు ఉత్పాతం సృష్టించి మళ్ళా వీరికి దూరంగా వెళ్ళిపోయింది.

రజిత తన కళ్ళను తానే నమ్మలేక పోయింది . లిట్రల్లీ బుగ్గ గిల్లి చూసుకుంది. తన చుట్టూ ఉన్నవారి పరిస్థితి కూడా అదే అని అర్థమవుతుంది.

చావు అంచు దగ్గరగా వెళ్ళి , యిసుక తుఫాను అంచు వరకూ వెళ్ళి రావడంతో అందరూ రకరకాలుగా ఫీలయ్యారు. కొందరు ఇంకా కొంచెం గట్టిగా ప్రార్థనలు చేస్తే మరి కొందరు నిశ్శబ్దంగా కళ్ళింత చేసుకొని ప్రశాంత ఎడారివైపు చూడసాగా రు. ఆ పెద్ద రాయే కాని దగ్గరలో లేకపోయినా, అందాకా వచ్చిన తుఫాను దిశ మార్చుకోకపోయినా ఈపాటికి అందరి పైన 50 అడుగుల ఎత్తులో యిసుక ఉండేది . తుఫాను కొన మాత్రమే వీళ్ళను తాకినా నడుముల దాకా యిసుక వచ్చింది . రాయి ప్రక్కన అయితే అంతకు మించి ఎత్తులో యిసుక వచ్చి చేరింది. తమ అదృష్టానికి కృతజ్ఞతలు చెప్పుకుంటూ పైకి వచ్చి చూస్తే....

రజిత తన కళ్ళ ను తానే నమ్మ లేకపోయింది . లిట్రల్లీ బుగ్గ గిల్లి చూసుకుంది. తన చుట్టూ ఉన్న వారి పరిస్థితి కూడా అదే అని అర్థమవుతుంది

చరిత్ర మొత్తం తమ ఎదురుగా ఫోటో తీసిపెట్టినట్టు దర్శనమిచ్చింది యిసుక తుఫాను ఒకచోట యిసుక తీసుకెళ్లి మరొక చోట వేయడంతో తమ ఎదురుగా కొంచెం దూరంలో పెద్ద గొయ్యి ప్రత్యక్యం అయింది.

ఇలా జరుగుతుందని తను విన్నది కానీ ఇప్పుడు ప్రత్యక్షంగా చూస్తుంది. అయితే తనకు ఆశ్చర్యం కలిగిస్తుంది ఆ యిసుక విషయం కాదు. ఆ గొయ్యిలో కన్పిస్తున్న పురాతన పట్టణాలా, పల్లెల అవశేషాలు! వాటిల్లో కూడా ఒక ప్యాటర్న్! పై వరుసలో తను ఈజీగా గుర్తు పట్టగలదు లిథిక్ నగరాలు వాటి కింద పాలిథిక్ నగరం వాటి కింద తనకి తెలీని నాగరికతా ఆనవాళ్లు. మొత్తం 10 లేయర్లు లెక్కించింది . అస్సలు నమ్మ శక్యంగా లేదు . ఇంత చరిత్ర ఒక్కసారిగా తమ ముందు ప్రత్యక్యం అయ్యే సరికి, అస్సలు నమ్మబుద్ధి కావటంలేదు.

అసలు నగరం దాని క్రింద మరో నగరం వాటి లోతులు , లక్షణాలు బట్టి చూస్తే మొదటి నగరం రెండు వేల సంవత్సరాల నుండి రెండున్నరవేల సంవత్సరాల వయసు ఉంటుంది. ఆ తరువాత అవి ఉన్న లోతులను బట్టి ప్రతి లేయర్ లోని నాగరికత సుమారుగా 2500 సంవత్సరాలు వర్ధిల్లినట్టు గెస్ చెయ్యవచ్చు.

ఒకదాని క్రింద ఒ కటి ఇలా పది నాగరిక తలు ఈ ప్రదేశంలోనే ఎందుకు ఉన్నాయి? ఆశ్చర్యంగా ప్రతి ఒక్కటి రెండున్నర వేల సంవత్సరాలే

ఉండటమేమిటి? అన్ని లేయర్లలోనూ అగ్ని ప్రమాదం జరిగినట్టు గుర్తులు స్పష్టంగా ఉన్నాయి. ప్రతిసారీ నాగరికత వృద్ధి చెందడం రెండున్నరవేల యేండ్ల తరువాత అగ్ని ప్రమాదాల లో నాశనం అవడం ఏమిటిది వింతగా ఉన్నదే. ఆలోచనలలా పలు పలు విధాలుగా సాగిపోతుంటే యోధా వచ్చి భుజంపై చెయ్యి వేసి గట్టిగా వత్తాడు.

పేదవాడికి పెన్నిధి దొరికినట్టు, అన్ని రోజుల్నుండీ అంత కష్టపడుతుంటే ఫీల్డ్ వర్క్లో అస్సలు ఏమీ ఫలితం దొరకలేదనీ, ఫండ్ ఇంకో మూడు రోజుల్లో అయిపోతాయని బాధ పడుతుంటే ఇప్పుడిలా ఎదురుగా చరిత్ర మొత్తం తనంత తానే తెర తీసినట్లు బయటపడింది.

ఆలోచనల్లో నుంచి, ఆనందం నుండి బయటకు రావడం కష్టంగా ఉంది.

"అయితే అందరూ చెప్పుకునేట్టు త్రిలింగదేశమే నాగరికథకు మూల కేంద్రమా?" అంటూ యోధా ఆమె ఆలోచనలకు ఆటంకం కలిగించాడు.

"హు, ఇంత చూసిన తరువాత ఇంకో మాట కూడానా ? ఎంత లేదన్నా కనీసం 25 వేల సంవత్సరాల చరిత్ర మన ముందు ఉం ది. వెయ్యి సంవత్సరాల ముందు చెఱకు పండించినట్టు, పదిహేను వందల సంవత్సరాల ముందు ఇక్కడే వరి పండించినట్టూ , రెండు వేల సంవత్సరాల ముందు కుండలు ఉన్నట్టూ , చక్రాలు వాడినట్టూ మనకు ఆధారాలు ఉన్నాయి. ఆ సంవత్సరాల లెక్కలన్నీ మనం చాలా చాలా వెనక్కి జరుపుకోవాలేమో ! రేపట్నుండీ ఆర్కియాలజీ పాఠాలన్నీ వేరే రకంగా చెప్పుకోవాలేమో! "

"నళినీ మేడం లాగా ఓ తలకాయయినా దొరకలేదే అని అన్నావుగా ,
ఇప్పుడో సామ్రాజ్యమే నీదయింది!" అంటూ యోధ వెలిగిపోయ్యే
మొహంతో మెచ్చుకున్నాడు.

"మనదయింది" అన సరి చేసీ చెయ్యగానే యోధా మొహం కూడా
వెలిగిపోయింది.

తరువాత రజితనే కంటిన్యూ చేసింది . "ఆ పాటర్న్ గమనించా వా? అన్ని
నాగరికతలూ సుమారుగా రెండున్నరవేల సంవత్సరాలు ఉండి తరువాత
నాశనం అయ్యాయి! భళే వింతగా ఉంది కదూ. అది కాకుండా ఆ చిహ్నలు
చూడు అన్ని కూడా అగ్ని ప్రమాదాల వల్లే నాశనం అయినట్టు
నమ్మకంగా చెప్పవచ్చు. ఎందుకంటావ్?"

తెలీదన్నట్టూ, ఆమె పరిశీలనా శక్తికి, ఆర్కియాలజీలో ఆమెకు ఉన్న
పట్టుకు మెచ్చుకుంటూ నిశ్శబ్దంగా ఉండిపోయ్యా డు. తరువాత కిందకు
వెళ్ళి చూద్దామా ? అంటూ ఆసక్తిగా అడిగాడు.
"లేదు - ఈ సారి నేను రూల్స్ బుక్కులో ఏముందో అలా ఫాలో
అవుదామనుకుంటున్నాను. "

యోధాకు నవ్వాగలేదు , మరో సారి అంతకు కొంచెం సేపటికి ముందు
అక్కడ మహ్ సుడిని తలచుకొని గట్టిగా గాలి పీల్చుకొని వదిలా డు.
.

చీకట్లో చిందులు

"మేధా" - ఇతన్నే ముద్దుగా ఘనత వహించిన మనస్వేత్త అని కూడా పిలుస్తుంటారు. ఈ రోజు చాలా చికాగ్గా ఉన్నాడు . మొత్తం మూడు క్లాసులు క్యాన్సిల్ అయ్యా యి. అసలీ గవర్నమెంట్ పనులున్నాయి చూడు .. ఎందుకులే! ప్రతి దానికి యూనివర్సిటీ ప్రొఫెసర్లని పిలవడమే పుణ్యానికొస్తున్నారు కదా అని . మొత్తం మూడు క్లాసులు క్యానిల్ చేసుకోవాల్సి వచ్చింది. పనిలేనేడు పడగ్గదిలో చిందులేశాడన్నట్టు ఈ నగర పాలక సంస్థ వాళ్ళు ఆ మంద్ర పార్కులో వింత వింత ప్రయోగాలేల చెయ్యాలి? చేసేటప్పుడు కనీస జాగ్రత్తలు తీసుకోనక్కర్లేదు ? ఇప్పుడు నలుగురు మరణించారని మూసేసి రివ్యూ కమిటీ వేశారు. ప్రతిదీ అంతే చేతులు కాలాక ఆకులు ప ట్టుకోవడం! అస్సలు ప్రాణమంటే విలువ లేకుండా పోతుంది . మరీ ఎక్కువగా ఆలోచిస్తున్నానా ? 55 దాటితే చాదస్తమెక్కువవుతుందంటారు. ఇది కూడా దానిలో ఒక పార్టా?

ఇలా ఎడతెరిపి లేని ఆలోచనలతో మేధా ఆసుపత్రికి వెళ్ళాడు. రిసెప్షన్ దగ్గరే డాక్టర్ ఎదురు చూస్తూ కన్పించి , మేధా లో పలికి వెళ్ళగానే షేక్ హ్యాండిచ్చి పరిచయం చేసుకున్నాడు. ఆ డాక్టర్ ఓ రకంగా మేధాకి ఫ్యాన్ లాంటి వాడు. మేధా వ్రాసిన పుస్తకాలన్నీ చదివాడు. ఇలా మేధాకి గైడ్ గా ఉండటం చాలా ఆనందాన్నిస్తుందాయనకు.

"మొత్తం ఈ హాస్పటల్లో మంద్రా పేషంట్లు నలుగురు ఉన్నారు . సర్ ఆ నలుగురుని ఎగ్జామిన్ చేసి ఆ తర్వాత మంద్రా పార్క్ కి వెళ్ళి అక్కడే

లంచ్ చేసి చీకట్లో చిందులు ఎక్స్ టెన్షన్ పరిశీలిస్తే ఈ రోజు ప్రోగ్రాం అయిపోతుంది సర్! ఆ తరువాత మీరు వారం రోజుల్లో రిపోర్ట్ వ్రాసి ఇస్తే ఈ జాబ్ ముగిసినట్లే సర్!" అంటూ ఆరాధనగా ఇంప్రెషన్ ఆశిస్తూ మేధావైపు చూస్తూ ముగించాడు.

మేధా మొత్తం విని, తలాడించి, "స్పాట్ లో చనిపోయిన నలుగురి బాడీస్ కూడా ఇక్కడికే వచ్చాయా?" అంటూ ప్రశ్నించాడు.

"అవును సర్"

"ఎలా చనిపోయ్యారు?"

"హార్ట్ యటాక్ సర్"

"ఇంట్రెస్టింగ్ … మన మొదటి పేషంట్ ఎక్కడున్నాడు?"

"ఇలా రండి సర్ ఈ రూంలోనే , ఇతని పేరు సుఖీ, ఐస్ క్రీం పార్లర్ ఒనర్ . ఆ రోజు మొత్తం ఫ్యామిలీతో కలిసి మంద్రా పార్క్ కి వెళ్ళాడు. అప్పట్నుండి ఇలా మారిపొయ్యాడు . పిచ్చి పిచ్చి చూపులు చూస్తుంటాడు . ఏదీ పట్టించుకోడు. ఎవర్నీ గుర్తు పట్టడం లేదు. నిద్ర పోవడం లేదు , మత్తు మందు ఇస్తే తప్ప . నిప్పు కనిపిస్తే అన్నింటినీ తగలబెట్టాలని చూస్తాడు. అగ్గిపెట్ట కన్పిస్తే చాలు అన్నీ తగలెట్టాలని చూస్తుంటాడు . ట్రీట్ మెంట్ చాలా కష్టంగా ఉంది , ఇంతకు ముందెప్పుడూ ఇలాంటి కేసుని చూళ్ళేదు సర్"

మేధా - ఆ సుఖీని క్లోజ్ గా పరిశీలించసాగాడు. కళ్లలో కళ్లు పెట్టి చూశాడు, కానీ సుఖీ వెంటనే కళ్లు తిప్పుకున్నాడు. ప్రశ్నలు అడుగుదామని ప్రయత్నించాడు, కానీ ఒక్క దాన్ని కూడా పట్టించుకోలేదు. అర్ధ గంట పాటు రకరకాలుగా పరిక్షించి పరిశీలించి ఓపిగ్గా అన్ని రకాలుగా ట్రై చేసి కేస్ షీట్, బిహేవియర్ అన్నీ చూసి నిశ్శబ్దంగా బయటకి వచ్చాడు.

తరువాత డాక్టర్, మేధాని మిగిల్న ముగ్గురి దగ్గరకు తీసుకెళ్లాడు. ఆ ముగ్గురి పరిస్థితి ఏం బాగోలేదు. అటో ఇటో సుఖీలాగానే ఉన్నారు. ప్రశ్నలకు బదులీయరు. ఏమీ విన్పించుకోరు. ఏదీ పట్టించుకోరు నిద్రపోరు. ముగ్గురిలో మొదటి వ్యక్తి పేరు మకీ, అతను రైల్వేలో బిల్డర్. మనిషి చూస్తే నలుగురు మేధా లాంటి వాళ్లను ఒకే సారి అవతల పడేసేట్టు ఉన్నాడు. అతను కూడా ఆ రోజు ఫ్యామిలీతో పాటు మంద్రాకి వెళ్లాడు, ఇలా ఆసుపత్రి పాలయ్యాడు. ఆ తరువాత పరిశీలించింది సుర, ఈమెది కనీసం ఈ నగరం కూడా కాదు. చుట్టానికి వచ్చి మంద్రాకి వెళ్లి ఇలా అయింది. ఆమె గురించి మిగిల్న వివరాలే మీ తెలీదు. ఆ తరువాత ఒక కాలేజీ విద్యార్థి. ఇతనిది అదే కథ!

మేధా నలుగుర్ని పరిక్షించేసరికి చాలా అలసటగా ఫీలయ్యాడు. తను అనుకున్న దాని కంటే కేసులు సంక్లిష్టంగా ఉన్నాయి.

చాలా ఛాలెంజింగ్ గా కూడా ఉన్నాయి. ఇంతకు ముందెప్పుడూ తన ముప్పై ఐదేళ్ల ప్రాక్టీసులో ఇలాంటివి చూ లేదు. కనీసం పుస్తకాలు కూడా లేవు. అసలా మంద్రాలో ఏమున్నది? ఎందుకలా జరిగింది ? ఇలా ఆలోచిస్తూ "ఎవరన్నా బాగుపడి వెళ్ళారా?" అంటూ డాక్టర్ని ప్రశ్నించాడు.

"యస్ సర్! మొత్తం ముగ్గురు మామూలుగా అయ్యారు సర్."

"వాళ్లకేం ట్రీట్ మెంట్ చేశారు?"

డాక్టర్ కొంచెం ఇబ్బంది కరంగా కదిలి "వాళ్లకి ఏం స్పెషల్ ట్రీట్ మెంట్ చెయ్య లేదు సర్! వాళ్లంతట వాళ్ళే బాగయ్యా రు సర్." అంటూ ఇంకొంచె ఇబ్బంది పడ్డాడు.

"ఇంట్రెస్టింగ్!" మేధా అతని ఇబ్బందికి కారణాన్ని తెలిగ్గా తెలుసుకోగలడు. 'ట్రీట్ మెంట్ ఏమీ చెయ్యకపోయినా ఫీజులు మాత్రం బాగానే వసూలు చేసి ఉంటారు అని మనసులోనే అనుకొని బయటకు వచ్చి డాక్టరుతో పాటు మంద్ర పార్క్ చేరుకున్నాడు.

"మంద్ర" !

ప్రపంచ ప్రఖ్యాత పార్క్!

ప్రపంచంలోనే అతి పెద్ద పార్క్!

ప్రపంచంలోనే అత్యంత ఎక్కువ ఆదాయం వచ్చే పార్క్!

ప్రపంచంలోనే అత్యంత సుందరమైన పార్క్ అని పేరు!

ఇంతకు ముందు ఫ్యామిలీతో ఇదే పార్క్ కి మేధా చాలా సార్లు వచ్చాడు.

ఒక రకంగా చెప్పాలంటే ఈ పార్క్ అంటే మేధాకి చాలా ఇష్టం . అతనివి ఎన్నో జ్ఞాపకాలు ఈ పార్కుతో పెనవేసుకొని ఉన్నాయి. అయితే ఇప్పుడు ఇలా ప్రత్యేక పరిశీలకునిగా రావడం మాత్రం కొంచెం డిఫరెంటుగా ఉంది. మొత్తం ఈ పార్క్ కి నాలుగు ద్వారాలున్నాయి . ప్రస్తుతం విళ్ళ ముందు ఉన్నది ప్రధాన ద్వారం . అటూ ఇటూ రెండు పెద్ద స్తంభాలు అష్ట మొఖాలతో 20 అడుగుల ఎత్తులో ఉన్నాయి . ఆ రెండింటినీ కలుపుతూ పైన వెడల్పైన సేం ప్లేట్, మంద్రా అని వ్రాసి ఉంది . పార్క్ చాలా హడావుడిగా ఉంది . జనాలు లోపలి కి వెళ్తూనే ఉన్నారు . రకరకాల వేషాలతో రకరకాల ఎక్స్ ప్రెషన్లతో , రకరకాల ఫీలింగులతో లోపలికి వెళ్తున్న వారిని మేధా ఆసక్తిగా గమనించసాగాడు . మొన్నటికి మొన్న అంత పెద్ద ప్రమాదం జరిగినా ఇంతమంది ఎలా వస్తున్నారు ? అంతా ఈ పార్క్ ఇచ్చే పబ్లిసిటీ మహిమ అనుకుంటాను. మనశ్శాస్త్రం వృద్ధి చెందాక పబ్లిసిటీ కొత్త పుంతలు తొక్కింది . జనాలతో ఏదయినా ఎంతకయినా కొనిపించేట్లు ప్రకటనలు డిజైన్ చేస్తున్నారు. జనాలు గొర్రెలా మారిపోసాగారు. మనసు లేకుండా మిషన్లలా మారిపోసాగారు. కరక్ట్ కమాండ్ ఇస్తే పన్నీసే మిషన్లలా కరక్ట్ ప్రకటన ఇస్తే ఏదయినా సేల్ చెయ్యవచ్చు అన్నట్టు తయారయింది ప్రస్తుత పరిస్థితి ... ఇలా మళ్ళా ఏదో ఆలోచిస్తున్న మేధాకి తన వయసు 55 దాటినట్టు, 55 దాటితే చాదస్తం ఎక్కువ అవుతుందని విన్నట్టూ మరోసారి గుర్తు వచ్చాయి . దానితో తనకు నిజ్జంగానే చాదస్తం ఎక్కువ అవుతుందా అని మరోసారి అనుమానం వచ్చింది . అసలు ఇలా ఆలోచించడమే చాదస్తమా అని తనలో తాను ప్రశ్నించుకుంటుంటే

"హాయ్ మేధా " పార్క్ అఫిషియల్ కార్డు ఉన్న వ్యక్తి వచ్చి షేక్ హ్యాండిచ్చాడు.

"హాయ్" అంటూ మేధా జవాబిస్తూ తన ఆలోచనల నుండి బయటకు వచ్చాడు. డాక్టర్ తనంతట తానే పరిచయం చేసుకున్నాడు.

"ఫ్రెండ్స్! నేను ఈ పార్క్ సెక్రెట్రిని. ఈ రోజు మీకు అఫిషియల్ గైడ్ ని . అలాగే చీకట్లో చిందులు ఎక్ టెన్షన్ ఇన్ చార్జ్ని " అంటూ వీళ్ళిద్దరిని లోపలికి తీసుకెళ్ళాడు.

"ముందు మనం వెదురు వనంలో లంచ్ చేస్తాం , ఆ తరువాత మీరు చీకట్లో చిందులు ఎక్స్ టెన్షన్ పరిశీలించవచ్చు . దాన్ని చుట్టూ తిరిగి పరిశీలించవచ్చు, లేదా మీకు ధైర్యముంటే లోపలికి టూర్ గా కూడా వెళ్ళవచ్చు." చివరి లైన్ కొంచెం వత్తి పలికాడు.

వెదురు వనం నిజానికో హోటల్ కాదు . అసలిక్కడ ఎటువంటి దుకాణాలు కూడా లేవు. కానీ ఏ మాటకామాటే చెప్పుకోవాలి, అత్యంత సుందరంగా ఆహ్లాదంగా మాత్రం ఉంది. అటువంటి ప్రదేశంలో తాత్కాలికంగా టేబుల్, గొడుగు వేయించి లంచ్ ఏర్పాట్లు చేశారు . అఫిషియల్స్ ని బుట్టలో వేసుకోవడంలో, కాకా పట్టడంలో పార్క్ యాజమాన్యానికి మంచి అనుభవం ఉన్నట్టుంది. మొత్తం మూడు కుర్చీలు వేసి ఉన్నాయి. టేబుల్ పై అప్పటికే హాట్ బాక్సుల్లో రకరకాల పదార్థాలు పెట్టి ఉంచారు. ముగ్గురు కుర్చీల్లో కూర్చున్నారు. మేధా మధ్యలో కూర్చుంటే డాక్టర్ ఒక వైపున , సెక్రెటీ మరో వైపునా కూర్చున్నారు . మేధాకి వ్యూ మాత్రం మైండ్ బ్లోయింగ్ గా ఉం ది. ఎడమవైపు, కుడివైపు, వెనకవైపు దట్టంగా వెదురు

చెట్లు 15 అడుగుల ఎత్తులో ఉన్నాయి . వీచేగాలికి అవి చేసే శబ్దానికి ఏ సంగీతమూ సాటిరానట్టుంది. మొదట్నుండీ ఈ పార్క్ విషయంలో మేధా మెచ్చుకునే విషయం మెయింటనెన్స్! అంతా పర్ ఫెక్టుగా ఉంచుతారు.

పార్కులో ఏ భాగాన్ని తీసుకున్నా కంప్లయింట్ చెయ్యడానికి ఏమీ లేకుండా జాగ్రత్తలు తీసుకుంటారు. నీట్ నెస్ కానీ , పలకరింపులు కానీ, జాగ్రత్తలు కా నీ అన్నీ పర్ ఫెక్టు గా ఉంచుతారు . బహుశా అందుకే ఈ పార్క్ నంబర్ వన్ ప్లేస్ లో ఉందేమొ!

మేధా మళ్లా ఇలా ఆలోచనల్లో మునిగిపోతున్నప్పుడు ఓ అమ్మాయి వచ్చి "యసు" అని తన పేరు పరిచయం చేసుకో ని ముగ్గురికి సర్వ్ చేయసాగింది. యసూ వైపు అలాగే చూస్తున్న డాక్టర్ని గమనించి , మరోసారి ఎదురుగా ఉన్న నీళ్ళ చెరువువైపు దృష్టి సారించి అందులోని బాతులు అవి అటూ ఇటూ ఈదుతూ పురుగులు వేటాడి తినడం ఆసక్తిగా చూడసాగాడు. యసూ ముందుగా ముగ్గురికి ఐస్ వాటర్ సర్వ్ చేసి తర్వాత నాజుగ్గా రొయ్యల వేపుడు మూడు ప్లేట్లలోనూ వడ్డించి పక్కన మూడు రకాలు, పిల్, సాస్, తేన ఉంచింది.

"సో..." అంటూ మాట్లాడటానికి మేధా సిద్ధమవ్వగానే యసూకి సైలెంటుగా ఇన్ స్ట్రక్సన్స్ ఇస్తున్న సెక్రెటీ మేధా వైపు తిరిగాడు . డాక్టర్ మాత్రం ఇంకా యసువైపే చూడసాగాడు. మళ్లా మేధానే కల్పించుకొని " ఈ చీకట్లో చిందులు గురించి కొంచెం చెప్తారా?" అంటూ సెక్రెటీని అడిగాడు.

సెక్రెటీ గొంతు సవరించుకొని , మళ్లా ఏమనుకున్నాడో ఏమో రొయ్యని డైసెక్ట్ చేసి తేనెలో ముంచుకో ని చిన్న ముక్క నోట్లో వేసుకో ని తిని

చెప్పడం మొదలుపెట్టాడు. "మంద్రా పార్క్ ప్రపంచంలోనే నెంబర్ వన్ అని గర్వంగా చెప్పుకోవడం మాకెంతో గర్వంగా ఉంటుంది . ఆ నంబర్ వన్ స్థానాన్ని నిలబెట్టుకోటానికి మేము నిరంతరం శ్రమిస్తూ ఉంటాము. పార్క్ మెయింటనెన్స్ కానీ , పార్క్ బిహీవియర్ కానీ , ఆర్డర్ కానీ , అన్నీ నియంత్రిస్తూ ఉంటాము. ఇవే కాకుండా ఎప్పుడూ మమ్మల్ని మేము కనుగొంటూ ఉంటాము . కొత్త కొత్త ప్రాజెక్టులతో నిత్య నూతనంగా ఉంచుతాము. ఈ మధ్య కాలంలో భారీ బడ్జట్ తో , భారీ పబ్లిసిటీతో మొదలుపెట్టిన సృజన శీల పొడిగింపే ఈ చీకట్లో చిందులు . మనకున్న ఆరుగురు సూర్యుల్లో కనీసం ఇద్దరన్నా ఎప్పుడు చూసినా ఆకాశంలో ఉంటారు కదా! అఫ్ కోర్స్, నెలకోరోజు ఒక్క గంట మాత్రం పెద్ద సూరీడెక్కడే ఉంటాడనుకోండి, కానీ మనకు ఎవ్వరికి చీకటితో పెద్దగా పరిచయం లేదు - ఆ పాయింట్ బేస్ చేసుకొని థ్రిల్లింగ్ ఎడ్వంచర్ గా డిజైన్ చేసిందే ఈ పొడిగింపు. ఇందులో 20 నిమిషాలు ప్రయాణం ఉంటుంది. 20 నిమిషాలూ కటిక చీకటి! అస్సలు వెలుగు రేక కూడా లోపలికి వెళ్ళకుండా ప్రయాణం సాగుతుంది"

పెద్ద ఉపన్యాసం దంచి, గ్లాసులో నీళ్ళూ తీసుకొని చల్లని నీళ్ళూ నాలుగు సిప్ లు త్రాగి మేధా వైపు చూశాడు.

"ఇంట్రెస్టింగ్ - మొత్తం ఎంత ఖర్చయింది?"

"మొత్తం కన్ స్ట్రక్సన్ కి పది కోట్లు ఖర్చయింది - అది కాక పబ్లిసిటీకో నాలుక్కోట్లు ఖర్చయింది"

పబ్లిసిటి నాలుక్కోట్లు అని వినగానే జ్ఞానో దయం అయింది మేధాకి. అది కారణం! నలుగురు మరణించినా ఇంత మంది ఆసుపత్రుల పాలయినా పేపర్లలో అస్సలేమీ గొడవ చెయ్యకపోటానికి కారణం! ఇలా మళ్లా తన ఆలోచనా తరంగాల వృత్తంలోకి వెళ్లబోయి కంట్రోల్ చేసుకొని "ఇప్పుడీ పొడిగింత మూసి వెయ్యడం సమస్య అన్నమాట అయితే!"

"అవును! పొడిగింత మూసెయ్యడం కొంచెం లాస్ కానీ ఇప్పటి వరకూ పెట్టిన ఖర్చు ఏదో రకంగా పూడ్చుకోవచ్చు. ఎలాగూ ఇన్సూరెన్స్ కూడా ఉంది, కానీ పొడిగింత కంటిన్యూ చేయడానికి ఏదైనా మార్గం ఉం దా? అన్నది ఇప్పుడు మా ముందున్న ప్రశ్న. ఏదన్నా మార్గం ఉండి కూడా మూసేస్తే తరువాత ఇన్సూరెన్స్ చాలా ప్రాబ్లం క్రియేట్ చేస్తారు"

"ఇంట్రెస్టింగ్ - ఆ రోజు మొత్తం ఎంతమంది లోపలికి వెళ్లినారు?"

"మొత్తం 200 మంది వెళ్లారు , వారిలో నలుగురు మరణించారు , పది మంది ఆసుపత్రి పాలయ్యారు."

"సో శ్యాడ్! మరణించిన వారికే మన్నా డబ్బులివ్వాల్సి వచ్చిందా?"

"అవును తలా ఐదు లక్షలు ఎక్స్ గ్రేషియా ప్రకటించాం"

"ప్రకటించాం... అంటే ఇవ్వలేదా?"

"ఎందుకివ్వలేదు మేధా! నేనే స్వయంగా ఇచ్చాను. మొత్తం 20 లక్షలు!!"

"రోజూ ఆదాయం ఎంతుంటుంది?"

"ఆఫిషియల్ సీక్రెట్" అంటూ సెక్రెట్రీ ఓ నవ్వు నవ్వాడు.

"సరే! మీ రహస్యాలు మీ దగ్గరే ఉంచుకోండి. సో, ఇలా చనిపోయినవారికి పరిహారాలిస్తూ పోతే లాస్ వస్తుంది కాబట్టి ఈ చీకట్లో చిందులు పొడిగింత మూసెయ్యాలంటారు"

"నిజానికి ఈ నలుగురికీ ఇచ్చిన పరిహారం పెద్ద సమస్య కాదు "

"మరి?" మేధా చాలా ఆసక్తి చూపుతూ అడిగాడు.

"పది మంది హాస్పటల్ పాలయ్యారు చూడండి , వారికి ఫీజులే తడిసి మోపెడవుతున్నాయి. ఆ నలుగురితో పాటు వీళ్ళు కూడా పొయ్యుంటే బాగుండేది. ఈ హాస్పటల్ ఫీజులున్నాయి చూశారూ ... ఓ మై గాడ్ నేనసలు నమ్మలేను"

అంతే యసుని చూడటం అనే పవిత్ర కార్యానికి కొంచెం తెరపి ఇచ్చి ఏం మాట్లాడుకుంటున్నారో హాస్పటల్ ఫీజు గురించి ఎందుకు వచ్చిందో అర్థం చేసుకోవడానికి ట్రై చేస్తూ డాక్టర్ కాస్త ఈ లోకంలోకి వచ్చాడు. కానీ ఏమీ అర్థం కాలేదు. బాగోదని ఏమీ అడక్కుండా అక్కడి కబుర్లపై దృష్టి పెట్టాడు.

సెక్రెట్రీ సమాధానం విని మేధాకి దిమ్మ తిరిగిపోయింది. సెక్రెట్రీకి మనుషుల ప్రాణాలపై ఉన్న చిన్న చూపు విని ఓ మై గాడ్ అని మనసులోనే అనుకున్నాడు.

"ఐ సీ - ఇంట్రెస్టింగ్" అని మిగిల్చు లంచ్ చె య్యడం పై మేధా దృష్టి పెట్టాడు.

మెత్తని పెరుగన్నం దానిలో అక్కడక్కడా శనగ పప్పులూ , ద్రాక్ష పండ్లూ చిన్న చిన్న అరటి కాయ తుంపులూ - పక్కన నంజుకోడానికి ఎముకల్లేని, మెత్తని కోడి కూర పులుసు - కానీ మేధావి ఇవేమీ ఆకట్టుకోలేకపోయ్యాయి. నిర్లిప్తంగా వేగంగా తినేసి యాపిల్ జ్యూస్ తాగి చెయ్యి కడుక్కొ ని యసు ఇచ్చిన పాన్ నోట్లో పేసుకొని మరోసారి ఎదురుగా ఉన్న నీళ్ళూ , నీళ్ళలోని బాతులు అవి పట్టే పురుగులూ చూడసాగాడు.

లంచ్ అయిపోయిన తర్వాత యసు కూడా వీళ్ళతో పాటుగా చీకట్లో చిందులు పొడిగింత దగ్గరకు వచ్చింది. అందరూ కలిసి లోపలకి వెళ్తుంటే బయట గొడవ ! చీకట్లో చిందులు పొడిగింత తమను కూడా చూడనివ్వాలని ఎవరో కస్టమర్స్ గట్టిగా అరుస్తున్నారు . చాలా దూరం నుండి ఇది చూడటానికి వచ్చాడంట!

లోపలికి వెళ్ళిన వాళ్ళు చనిపోతున్నారని తెలిసినా , కస్టమర్స్ వెళ్ళాలని చూస్తున్నారంటే పబ్లిసిటీ ఏ స్థాయిలో చేసి ఉంటారో అనుకుంటూ సెక్రట్రీతో పాటు ఓ హాల్ లాంటి రూంలోకి వెళ్ళా రు. లోపల టికెట్లు తీసుకునే కొంటర్లు, స్టార్టింగ్ పాయింట్ ఉన్నాయి . ప్రస్తుతం మూసి వెయ్యడం వల్ల హాల్ అంతా ఖాళీగా ఉంది. యసు వివరించడం మొదలుపెట్టింది.

"ఇక్కడ ప్రయాణం మొదలవుతుంది . 20 నిమిషాల తర్వాత అక్కడ నుండి బయటకు వస్తారు . లోపల కటిక చీకటి మోస్ట్ థ్రిల్లింగ్ గా ఉండటానికి డిజైన్ చేశారు . దానితో పాటు ఇంకా చాలా ఆశ్చర్యాలుంటాయి. శబ్దాలు, ఉష్ణోగ్రత మార్పు వంటి ఎన్నో విషయాల్లో మా స్పెషల్ ఎఫెక్ట్స్ టీం డిజైన్ చేసిన ఆశ్చర్యాలు ఉంటాయి.

అని చెప్పి బండి ఎక్కబోతున్న మేధా దగ్గరకు వచ్చి "సార్ మీరు నిజ్జంగానే వెళ్లాలనుకుంటున్నారా?" అంటూ అడిగింది. బహుశా తన వయసుని చూసి అనుమాన పడుతుందేమో అని మేధా ఒక చిరునవ్వు నవ్వి సీట్ బెల్టు పెట్టుకున్నాడు .

మేధా బండిలోనే సెక్రట్రీ, డాక్టర్ కూడా ఎక్కి సీట్ బెల్ట్ పెట్టుకున్నారు . యసు మాత్రం కౌంటర్ లోకి వెళ్ళి కూర్చోని వీరివైపే చూడసాగింది.

ప్రయాణం మొదలయింది.

ముందు అకస్మాత్తుగా చీకటి ఆవరించుకుం ది. ఏం చూద్దామన్నా చూడ లేక పోతున్నాడు. కను రెప్పలు నాలుగయిదు సార్లు మూసి తెరిచినాడు. ఊహూ ఏం లాభం లే దు. అసలేమీ కన్నించలేదు. ఇంతలో ఉష్ణోగ్రత సున్నకి పడిపోయింది. చలి, వణకు - భయంతోనే చలితోనే అర్థం కాలేదు మేధాకి. వెలుగు కావాలనిస్తుంది . ఏదే ఒకటి చేసి వెలుగు సంపాదించాలనిస్తుంది. బయటకు దూకెయ్యాలనిస్తుంది కానీ బండి వేగంగా కదుల్తుంది. సీట్ బెల్ట్ గట్టిగా పెట్టి ఉంది. పిడికిళ్ళు బిగించి కాళ్ళు బండికి గట్టిగా ఆనించి శ్వాస వేగంగా తీసుకోని వదలి మరోసారి వేగంగా తీసుకోని నోటిలో నుండి వదలి తనకు తానే ధైర్యం చెప్పుకో టం మొదలుపెట్టాడు. మనసు మాత్రం సూచనలివ్వడం మానలేదు . చీకటి చీకటి భయం భయం వెలుగు కావాలి . వెలుగు కావాలి. వెలుగు కోసం ఎదో ఒకటి చెయ్యాలి. ఇప్పుడు బండి ఆగిపోతే? అమ్మో ఇంకేమన్నా ఉందా! ఈ చీకట్లో ఇంకా ఒక్క సెకన కూడా ఉండలే దు. వెళ్ళిపోవాలి వెలుగు కావాలి వెలుగు కావాలి , ఏదో ఒకటి చెయ్యాలి. చీకటి చీకటి అమ్మో చీకటి మరలా మేధా కంట్రోల్ చేసుకో ని తనకు తాను ధైర్యం

చెప్పుకోవటం మొదలుపెట్టాడు. ఇంకెంత దూరం? మొత్తం 20 నిమిషాలే కదా, ఇంకా కాలేదా? కార్ట్ వెళ్తూనే ఉన్నదే? ఏమన్నా ప్రోబ్లమ్ వచ్చిందా? ఇలాగే తిరుగుతూ ఉంటామా? చీకటి, అస్సలేమీ కన్పించదేమి? ఇంతలో రకరకాల శబ్దాలు. ఈ డాక్టర్, సెక్రట్రీ అస్సలు ఏమీ మాట్లాడరేం ? ముందే దిగిపోయ్యారా? పోనీ తను మాట్లాడితే పిరికివాడనుకుంటారేమో ! చీకటి అకస్మాత్తుగా ఉష్ణోగ్రత 40 దాటింది. వేడి! చీకటి అయినా చీకట్లో ఇంత వేడేమిటి? తను అనవసరంగా ఒప్పుకున్నాడేమో! యసు అడిగినప్పుడు ఆగిపోవల్సిందేమో! చీకటి చీకటి వెలుగు కావాలి. గుండెల్లో ఏదో నొప్పిగా ఉంది. గట్టిగా గాలి పీల్చుకొని ధైర్యం చెప్పుకోవాలని చూశాడు. వీలవలేదు. ఏదన్నా మంచి విషయాలు గుర్తు తెచ్చుకుందామని ప్రయత్నించాడు . వల్ల కాలేదు. తనెవరో కూడా మర్చిపోయ్యాడు అనిపిస్తుంది. చీకటి భయం వెలుగు కావాలి, వెలుగు కావాలి, గుండెల్లో నొప్పి...

"మీరు క్షేమంగా వచ్చారు" అని యసు గొంతు విన్పించాక కానీ మళ్ళా ఈ లోకంలోకి రాలేదు. వెలుగు వెలుగు కావాలి. మరోసారి కళ్ళు మూసుకొని తెరిచాడు. సెక్రట్రీ, డాక్టర్ల మొహాలు కూడా పాలిపోయి ఉన్నాయి . ఎం జరిగిందో గుర్తు తెచ్చుకోవడం కూడా మేధాకి ఇష్టం లేకపోయింది . గంటపాటు రిలాక్సయి బయటకి వెళ్ళడానికి బయల్దేరినప్పుడు 'సర్ రిపోర్ట్ ఎప్పుడిస్తారు?' అని అడిగితే మేధా అతని చేతిలో ఓ కాగితం పెట్టాడు.

ఇది అతి భయంకరమైన ప్రయోగం . అత్యంత
భయంకరమైన ఆలోచన. అసలు అంత చీకటిని అంత సేపు
భరించడం సంగం మంది వల్ల కాదు . దీనిని తక్షణమే

మూసెయ్యాలి అని సిఫార్సు చేస్తున్నాను. నాకే అధికారం
ఉంటే సిఫార్సు కాకుండా ఆజ్ఞ ఇచ్చేవాణ్ణి అని వ్రాసి క్రింద
మేధా సంతకం పెట్టి ఉంది

సెక్రెట్రీ సంతోషంగా నవ్వుకున్నాడు.

ఆర్కియాలజీ వర్సస్ ఆస్ట్రాలజీ

సుబ్బా - కొంచెం భయం భయంగా స్టీల్రావ్ గదిలోకి వచ్చాడు . చేతిలో లావుపాటి ఫైళ్ళు మూడున్నాయి. ఆ రోజు పబ్ లో జిక్తితో మాట్లాడాక తరువాతి రోజు స్టీల్రావ్ తో చెపుదాం అనుకొని ఇంటికి వెళ్ళి , చంద్రికను తీసుకొని మంద్రా పార్క్ కి వెళ్ళి , డిన్నర్ కూడా అక్కడేచేసి, ఇంటికి వెళ్ళి పడుకొని, తరువాత రోజు 07:00 కి నిద్ర లేచి ఆలోచిస్తూ మళ్ళా మొదటి కొచ్చాడు. చెప్పాలా? వద్దా? అని! ఆలా ఆలోచిస్తూనే మరో 24 గంటలు గడిపాడు. చివరాకరకు ధైర్యం చెప్పుకొని, ధైర్యం తెచ్చుకొని చివరాకరకు చెప్పాలని నిర్ణయించుకొని, ముఖ్యమైన విషయం మాట్లాడాలని ఫోన్ చేసి స్టీల్రావ్ గదిలోకి వచ్చాడు.

కూర్చీ అన్నట్టు ఎదురుగా ఉన్న కుర్చీ చూపిస్తే , తెచ్చిన ఫైళ్ళు టేబుల్ పై ఉంచి కుర్చీలో కూర్చోని ఎలా మొదలు పెట్టాలి అని ఆలోచించసాగాడు.

"ఏదో ముఖ్యమైన విషయం మాట్లాడాలన్నావ్ ? - పది నిమిషాల తరువాత నాకింకో మీటింగ్ ఉంది" అంటూ తనకున్న టైం ముందే చెప్పాడు.

"మనకు కొత్త కంప్యూటర్ వచ్చింది కదా!"

"అవును ఆ విషయం చెప్పడానికా ఇంత అర్జంటు గా వచ్చావ్ ! - అవును! కొత్త కంప్యూటర్ వచ్చిందబ్బాయ్!! అంతేకాకుండా అది పూర్తిగా మన డిపార్ట్ మెంటుకే"

"తెలుసు సమస్య అది కాదు"

"మరేమిటి?"

"మేము దాన్ని ఉపయోగించి మన సూర్యుల ప్రొజెక్షన్స్ చేస్తుంటే గురుత్వాకర్షణ సిద్ధాంతం చేసే ప్రొజెక్షనలతో టలీ అవ్వటంలేదు."

స్టిల్రావ్ ఆసక్తిగా ముందికి వచ్చాడు. సుబ్బా మరింత ఇబ్బందిగా కదిలాడు. మళ్ళా సుబ్బానే మాట్లాడటం కొనసాగించాడు.

"ఈ విషయం ఎవరికీ తెలీదు . మీరు చెప్పవద్దంటే నేను కూడా మర్చిపోతాను." అని కొంచెం రిలాక్సుడ్ గా ఫీలయ్యాడు.

ఆ మాట వినగానే స్టిల్రావ్, సుబ్బా కళ్ళలోకి సూటిగా చూశాడు.

ఆ కళ్ళలోని భావం కాచ్ చెయ్యడం సుబ్బా వల్ల కాలేదు , సుబ్బా కళ్ళు టేబుల్ పై ఉన్న ఫైళ్ళవైపు చూడసాగాయి.

"ఆ విషయం తర్వాత, ముందు నీ ఫైండింగ్స్ చెప్పు"

" గురుత్వాకర్షణ సిద్ధాంతం ఉపయోగించి మన సూర్యుల స్థానాలు తరువాత 100 సంవత్సరాలకు ఎలా ఉంటాయో కాలు క్యులేట్ చేశాం. ఆ తర్వాత మన దగ్గరున్న డేటాని కంప్యూటర్ కి ఫీడ్ చేసి 100 సంవత్సరాల ప్రొజెక్షన్ లు అడిగాం. రెండూ ఒకే ఫలితాలు చూపించాలి కదా, కానీ చాలా చోట్ల తేడా వస్తుంది. చాలా తేడా వస్తుంది. అన్ని రకాలుగా ఫలితాలు సరిచూశాం. కొన్ని లెక్కలు చేత్తో కూడా చేశాం. తేడా మాత్రం అలాగే ఉంటుంది."

స్టిలావ్ అంతా ఓపిగ్గా , ఆసక్తిగా వినసాగాడు. అతని మొహంలో ఫీలింగులు చూద్దామనుకున్న సుబ్బాకి ఏం తేడా కన్పించలేదు . "మంచి పరిశోధన ! అయితే ఇప్పుడేమంటావ్?"

"గురుత్వాకర్షణ సిద్ధాంతం తప్పేమో అని - మీకు ఇష్టం లేకపోతే ఈ విషయం ఇంతటితో వదిలేద్దాం"

"అబ్బాయ్! నువ్వు నన్ను చాలా నిరాశపర్చావ్ ! అసలు ఈ విషయం మొదట నువ్వు గమనించగానే నా దృష్టికి తీసుకొని రావల్సింది . అసలు నువ్వేమనుకుంటున్నావ్? నాకు నిజం కంటే నా సిద్ధాంతంపైనే ప్రేమ ఎక్కువనుకుంటున్నావా?"

"సారీ"

"పోనీలే ఇప్పటికైనా నాకు చెప్పావ్ . సంతోషం! మంచి పరిశోధన. ఇంతకీ ఎంత డేటా ఉంది మన దగ్గర?"

"గత 200 సంవత్సరాల సూర్యుల భ్రమణం , దారి గురించిన డేటా మొత్తం మన దగ్గర ఉంది , అంతకు ముందు 200 సంవత్సరాల డేటా చాలా స్కెచీగా ఉంది. రకరకాల మూలాల నుండి పోగు చేశాం"

"మంచి పరిశోధన . బాగా కష్టపడ్డావ్ . నాకు మీటింగ్ కు టైం అవుతుంది. ఫైల్లు అక్కడే ఉంది వెళ్ళు. మళ్ళా కలుద్దాం." అంటూ లేచి "అన్నట్టూ నిన్ను నీ ఇంటర్వ్యూ చూశాను. గుడ్ జాబ్!" అని బయటకు దారి తీశాడు.

సుబ్బా తన రూంకి వెళ్ళి కుర్చీలో కూర్చోని ఏమన్నా పేగులొచ్చాయేమొ అని తన డొక్కు కంప్యూటర్లో చూసుకోని కొత్తగా ఏమీ పేగులు రాకపోవడంతో కుర్చీలో వెనక్కి వాలి కళ్ళు మూసుకున్నాడు. ఇప్పుడు చాలా రిలాక్సుడుగా ఉంది. గుండెలపై నుండి ఎంతో బరువు దిగిపోయినట్లు తేలిగ్గా ఫీలవసాగాడు. మళ్ళా కళ్ళు తెరచి ముందుకొచ్చి టేబుల్ పై చంద్రిక ఫొటో ఓ సారి చూసుకోని, ఆ తర్వాత దాని పక్కనే అద్దం క్రింద ఉన్న పేపర్ కటింగ్ అప్రయత్నంగానే మరోసారి చదవసాగాడు.

ప్రపంచాంతం!! - కోటి సూర్యచంద్రుల తిరిగే

- ప్రముఖ శాస్త్రవేత్త సుబ్బా.

ఆరుగురు సూర్యులూ గతి తప్పి నర్తించడంలేదు ! సాంకేతికంగా రోజురోజుకి వృద్ధి సాధ్యమవుతుంది. చరిత్రలో ఎప్పుడూ లేనంత శాంతిసామరస్యాలు వెల్లివిరుస్తున్నాయి. ప్రజాస్వామ్యం చక్కగా నేతిరానికి పని చేస్తుంది . నిరుద్యోగం మాట విని, ఆకలి చావుల గురించి విని , నియంతృత్వం గురించి వినీ చాలా యేండ్లు గడచిపోయ్యాయి.

సమాజశాస్త్రం, వైద్య శాస్త్రం , భవిష్యత్ శాస్త్రం , మనశ్శాస్త్రం, పురాశాస్త్రం, అంతరిక్ష శాస్త్రం .. ఒకటెందుకు ఇలా ఏ రంగంలోనయినా మానవుడు అమోఘమయిన వృద్ధి సాధిస్తున్నాడు. ఇటువంటి వాతావరణంలో కూడా కొంతమంది రేపో ఎల్లుండో కలియుగాంతం అంటూ నమ్మించి తమ పబ్బం గడుపుకోవాలని చూస్తున్నారు . ఆధునిక నియంతులుగా

మారాలని చూస్తున్నారు. అనవసరపు భయాందోళనలు కలిగిస్తున్నారు. శాంతి సౌబ్రాతృత్వాలకు భంగం కల్గించాలని చూస్తున్నారు. అందరం ముందుకు ప్రయాణిద్దామని ధృడ నిశ్చయంతో ఉంటే వీరు మనల్ని వెనక్కి నడిపిద్దామని చూస్తున్నారు. ప్రజలందరికీ నేను చేసే విన్నపం ఒకటే , మీ మీ విచక్షణి ఉపయోగించండి. మన ప్రపంచం నాశనం అవ్వాలంటే మన శక్తి ప్రదాతలు , మన ఆరుగురు సూర్యులలోని హైడ్రోజన్ , హీలియం వాయువులు అయిపోవాలి ! దానికింకా కనీసం కోటి సంవత్సరాలు టైముంది . అనవసరపు ఆందోళనలు మనసులోనుండి పక్కన పెట్టి రేపటివైపు ముందడుగు వేద్దాం పదండి. (పూర్తి ఇంటర్యూ 2వ పేజీలో)

సుబ్బా మరోసారి కుర్చీలో వెనక్కి వాలి కళ్ళు మూసుకున్నాడు.

===
================

రజితకి గాల్లో తేలిపోతున్నట్టుంది . రెండు గంటల నుండి నిద్రపోదామని ప్రయత్నిస్తుంది. అస్సలు నిద్ర రావడంలేదు. రకరకాల భోజుల్లో పడుకోవాలని ట్రై చెయ్యసాగింది. కొంచె సేపు పుస్త కం కూడా చదివి నిద్రపోవాలని ప్రయత్నించింది . ఇంతకుముందయితే ఈ ఆర్కియాలజీ - అనధికార చరిత్ర పుస్తకం ఓపెన్ చేసీ చెయ్యగానే నిద్ర వచ్చేది , ఇప్పుడు మాత్రం నాలుగు పేజిలు తిరగేసినా నిద్రాలేదు . అసలు మనసు పుస్తకం మీద నిలిస్తే కదా ! కళ్ళు మాత్రం అక్షరాల వెంట పరుగెత్తు న్నాయి, కానీ మెదడు మాత్రం ఇంకెక్కడో విహరిస్తుంది . అంత ప్రయాణం చేసి వచ్చినా

అస్సలు అలసట అనిపించడంలేదు. తనకంటే ముందే వార్త ఇక్కడికి వచ్చింది. డిపార్ట్ మెంట్ మొత్తం ఒకటే సందడి. ఎంతమంది అభినందనలు చెప్పారో లెక్కేలేదు! ఊ.... నళిని మేడం మొఖం చూడాలి. ఇప్పుడెందుకులే. ఇవే ఇవే ఆలోచనలు వలయంలో పడి మనసునిండా తిరగ సాగాయి . ఎంత ఆనందంగా ఉందంటే అస్సలు కంట్రోల్ అవ్వడంలేదు . పోనీ మెడిటేషన్ చేస్తే అని ట్రై చేసింది కానీ కాన్ సన్ ట్రేషన్ కుదరలేదు . మరో గంట ఇలానే నిద్ర పోదామని ప్రయత్నించి ఇహ లాభంలేదని లేచి స్నానం చేసి తయారయి వంటగదిలోకెళ్ళి పావు లీటరు పాల ప్యాకెట్ ఓపెన్ చేసి గిన్నెలో పోసుకొని వేడి చేసుకొని దానిలో రెండు స్పూన్ల చక్కెర , రెండు చిన్న స్పూన్ల కాఫీపొడి కలుపుకొని చక్కగా ఎంజాయ్ చేస్తూ తాగి యూనివర్సిటీకి వెళ్ళింది.

————————————

తన రూంకి వెళ్ళబోతూ లిపేశ్ ఇంకా పని చేస్తూనే ఉండటంతో పలకరిం చి పెళ్ళమన్నట్లు అతని రూంలోకి వెళ్ళింది. లిపేశ్ నెల క్రిందనే 58వ పుట్టిన రోజు జరుపుకున్నాడు. ఈ వయసులో కూడా ఇంతగనం ఎలా కష్టపడతాడో అని రజితకెప్పుడూ ఆశ్చర్యంగా ఉంటుంది . అప్పుడప్పుడూ తనే పూర్తిగా అలిసిపోయినట్లనిపిస్తుంటుంది. కానీ ఈ ముసలోడు మాత్రం ఎప్పుడూ పన్నేస్తూనే ఉంటాడు!

రజితని చూడగానే లిపేశ్ నవ్వుతూ ఆహ్వానించాడు . "రా రజిత! నీ పని మీదనే ఉన్నాను. మొత్తం నువ్వు తీసుకొచ్చిన పది శిలాఫలకాలూ ఫొటోలు తియ్యడం అయిపోయింది. నువ్వు ఒరిజినల్స్ హ్యాండోవర్ చేసుకోవచ్చు.”

"ఏమన్నా అర్థమవుతున్నాయా ?” రజిత ఆ పది శిలా ఫలకాలు రెం డవ లేయర్ నుండి తీసుకొని వచ్చింది. మొదటి లేయర్లోని లిపి తను తెలిగ్గానే

చదవగలిగింది కానీ రెండవలేయర్ లోని శిలాఫలకాల్లోని లిపి మాత్రం తనకే మాత్రం అర్ధం కాలేదు . డీన్ దగ్గర ప్రాజెక్ట్ ఎక్స్ టెండ్ చేయించుకోడానికి ఎలాగూ ఆయన ఓ సారి రమ్మన్నాడు , దాంతో యోధాను అక్కడే ఉంచి వచ్చేటప్పుడు పది శిలాఫలకాలు ప్యాక్ చేయించి తనతో తెచ్చి వాటిని లిపేశ్ కి అప్పగించి తర్జుమా చేయమని అడిగింది . పురాతన లిపుల్లో అతనిది 40 ఏండ్ల అనుభవం!

"చాలా ఆసక్తిగా ఉన్నాయమ్మా !" ఈ చివరిరోజుల్లో నాకు చేతినిండా పని మోసుకొచ్చావు. సెనర్లమ్మా!"

రజిత కొంచెం నిరాశపడింది. కానీ ఏమీ బయటపడకుండా "సరే నండి సేనుంటాను. ఊరకే హోయ్ చెప్పడానికి వచ్చా" అంటూ తన రూంకి వెళ్ళి కుర్చీని కంప్యూటర్ ఆన్ చేసి వేగులేమన్నా వచ్చాయేమో అని చూడసాగింది. చాలా వచ్చాయి ! ఎక్కువగా అభినందనలు చెప్తూనే వచ్చాయి. ఓపిగ్గా ఒక్కొటి చదువుతూ రిప్లైలు ఇవ్వసాగింది.

ఇంతలో తలుపు చప్పుడయితే చూసి 'జటూ' నిలబడి ఆమె అంగీకారం కోసం ఎదురుచూడసాగాడు.

రజిత సైగ చెయ్యగానే జటూ లోపలకొచ్చి కుర్చీలో కూర్చున్నాడు . రజితకి జటూ బాగా గుర్తు. క్లాసులో అందరికంటే బక్కవాడు అందరికంటే తెలివైన వాడు కూడా. "ఏమన్నా పనిమీదొచ్చావా?" అంటూ జటూని ప్రశ్నించింది.

"అదీ... " అంటూ ఏదో చెప్పబోయి మళ్ళా మాట మార్చి "నేను విన్నది నిజమేనా మేడం?" అంటూ అడిగాడు.

"ఏం విన్నావ్?"

"లక్షల సంవత్సరాల చరిత్రాధారాలు మీకు కన్పడ్డాయట!"

రజిత చాలా ఆశ్చర్యపోయింది . ఎంత తొందరగా పుకార్లు విహారం చేస్తున్నాయి. అది తన చుట్టూనే!! "లక్షలా! అంత లేదు . కానీ 20,25 పేల సంవత్సరాల నాగరికతలు మాత్రం ఆధారాలతో సహ బయల్పడ్డాయి"

"నాగరికతలూ అంటే నేను విన్నదాంట్లో సగం నిజమేనన్నమాట"

"ఏమిటా సగం?"

"ప్రతి 2500 సంవత్సరాలకోసారి నాగరికత మొత్తం నాశనమయిందనీ , అది మొత్తం అగ్నిప్రమాదాలతో!!"
రజిత ఈసారి మరింత ఆశ్చర్యపోయింది. తను ఈ విషయం ఇద్దరు ముగ్గురి కంటే ఎక్కువ మందికి చెప్పలేదు. "నీకెవరు చెప్పారు?"

"దాసుగారు నిన్న క్లాసులో చెప్పారు"

రజితకి తమ ఫ్యాకల్టీలో ఈ దాసు అనే పేరు ఎప్పుడూ విన్నట్టు గుర్తు లేదు . "దాస్! ఏ డిపార్ట్ మెంట్ ? ఏ సబ్జెక్ట్ క్లాసు ? నువ్వు వేరే క్లాసులు కూడా అటెండ్ అవుతున్నావా ? ప్రాజెక్ట్ వర్క్ లో లిపేష్ నిన్ను ఫుల్లు బిజీగా ఉంచుతాడని విన్నానే!"

జటూ కొంచెం గిల్టీగా ఫీలయ్యాడు . కానీ జవాబు చెప్పకుండా తప్పించుకునే మార్గం కన్పించలేదు. "దాస్ మన యూనివర్సిటీ కాదు , పాత విద్యార్థి, చదువు మధ్యలో ఆపేశాడు. పాపాల్రావ్ గుడి నుండి వస్తాడు. రోజు 19:00కి

క్లాసు చెప్తాడు . నిన్న క్లాసులో అన్నాడు - ఇన్ని రోజుల్నుండి తమ దేవాలయానికి చరిత్ర లక్షల సంవత్సరాలంటే అభ్యుదయ వాదులని చెప్పుకునేవాళ్ళు నవ్వుతారని కాని ఇప్పుడు మీ ఫైండింగ్ దాన్నే నిరూపిస్తుందనీ, వాళ్ళు నోళ్ళు మూస్తారనీ....."

రజిత చాలాసేపు నిశ్శబ్దంగా ఉండివోయింది . లోపల నిప్పురవ్వలు ఎగసిపడుతున్న ఫీలింగ్. పాపాల్రావ్ గ్యాంగంటే రజితకి పీకల్దాకా కోపం . అభ్యుదయ సోదర సంఘంలో యాక్టివ్ సభ్యురాలు. కోపం, కాని ఎవరిమీద చూపించాలో అర్థం కావడంలేదు. పిడికిళ్ళు గట్టిగా పట్టుకొని పళ్ళు పటపట కొరకసాగింది. కళ్ళు ఎర్రగా అవ్వసాగా యి. కోపం, తన పరిశోధనలు ఇలా వాడుకుంటున్నారని కోపం! తను ప్రాణాలకు తెగించి త్రిలింగ దేశపు ఎండలకు మాడి చేసిన పరిశోధన ఇలా శత్రువర్గానికి ఉపయోగపడుతుందని కోపం ! ఎవరిమీద చూపించాలో అర్థం కావడంలేదు. జటూ వైపు చూస్తే ఎవరికైనా జాలి తప్ప కోపం రాదు. గాలికి ఎగిరివోయే దేహం, చిన్న పిల్ల వాడి మొహం. చాలాసేపు సైలెంటుగా ఉండి చివ రకు ఎలాగో కం ట్రోల్ చేసుకొని ఇహ వెళ్ళు అన్నట్టు జటూ వైపు చూసింది.

కాని జటూ వెళ్ళే ప్రయత్నమేదీ చెయ్యలేదు . "రెండు నెళ్ళలో నిజంగానే కలియుగంతమా మేడం!" చాలా అమాయకంగా , చిన్న పిల్లవాడు తల్లిని అడిగినట్లు, బూచివాడు అని ఎవరో భయపెడితే, భయపడినట్లు అడిగాడు.

అప్పటికే రజిత తన్ను తాను పూర్తిగా కంట్రోల్ చేసుకుంది . జటూ ప్రశ్నతో పూర్తిగా ఈ లోకంలోకి వచ్చింది. "జటూ! ఒకప్పుడీ ప్రపంచం ఇలా ఉండేది కాదు. కొద్దిపాటి విజ్ఞానమూ కొంతమంది చేతుల్లోనే ఉండేది. అడుగడుగునా

నియంత్రుత్వం రాజ్యమేలుతుండేది మెజార్టీ ప్రజలకు పూట గడవటమే కనా కష్టంగా ఉండేది. ప్రస్తుతం మనం అనుభవిస్తున్న స్వేచ్ఛా స్వాతంత్రాలు చాలా కష్టపడి సాధించుకున్నవి. నిన్న సుబ్బా ఇంటర్వ్యూ చదవలేదా ? ఇంకా ఒక కోటి సంవత్సరాల వరకూ మన సూర్యుళ్ళకు ఎటువంటి డోకా లేదు. కానీ నీ అనుమానం నాకర్ధమయింది. గత నాగరికతలు ఎందుకు సడన్ గా నాశనం అయ్యాయి? అవును అది పెద్ద మిస్టరీ, కారణాలు మనకు తెలీదు . మన ప్రస్తుత నాగరికత కూడా నాశనం అవ్వొచ్చు. నిజంగానే రెండు నెళ్ళలోనే నాశనం అవ్వొచ్చు. అయినాకాని భయపడి గుడ్డిగా ఒకళ్ళ కా ళ్ళమీదపడి శరణం! అన్యధా శరణం నాస్తి త్వమేవ హి శరణం రక్ష రక్ష !! అంటామా? లేకపోతే ఆ నాగరికతలు ఎందుకలా వింతగా 2500 సంవత్సరాలకోసారి నాశనం చెందాయో కనుక్కొని మన నాగరికతను రక్షించుకోవాలి కానీ దీపం గాల్లో పెట్టి ఆరిపోతుందని పారిపోతామా ? మన ఆలోచనలు పాపాలావ్ చెప్పేది తప్పా? ఒప్పా? అని కాకుండా ఆ నాగరికతల అకస్మాత్ మరణానికి కారణాలు కనుగొనడంపై కేంద్రీకరించాలి . మన శక్తియుక్తులన్నీ మనం ఇంతకాలం కష్టపడి సంపాదించుకున్న స్వేచ్ఛాస్వాతంత్రాలు రక్షించుకోవడంపై కేంద్రీకరించాలి కానీ మరోసారి మనల్ని మనం బానిసలుగా చేసుకుంటామా ? మరోసారి నియంత్రుత్వాన్ని గద్దెనెక్కిస్తామా? " అంటూ పెద్ద ఉపన్యాసం లాగా చెప్పి జటూ వైపు అలాగే సూటిగా చూస్తుండిపోయింది.

అప్పటివరకు అయోమయంలో ఉన్న జటూ పూర్తిగా రజిత మాటలతో ఏకీభవించాడు. అతని ముందిప్పుడు పాపాలావ్ కనిపించడంలేదు . కేవలం అకస్మాత్తుగా అంతమైపోయిన నాగరికతలే కనిపిస్తున్నాయి. "అయితే మీరు తీసుకొచ్చిన శిలా ఫలకాల్లో లిపి మనం చదివి అర్ధం చేసుకోగలిగితే ఆ మిస్టరీ ఏమన్నా సాల్వ్ చెయ్యవచ్చా?" అంటూ ప్రశ్నించాడు.

"నీకా శిలా ఫలకాల గురించెలా తెలుసు ?"
"నేను లిపేక్ దగ్గరే కదా ప్రాజెక్టు చేస్తుంది. ఆ ఫొటోలు తీయడంలో నేను సాయం చేశాను."

"అవును. ఆ లిపులు మిస్టరీని సాల్వ్ చేయడంలో మనకేమన్నా సాయం చెయ్యవచ్చు. అవే కాకుండా మనకి త్రిలింగ దేశంలో ఇంకా చాలా ఆధారాలు దొరకొచ్చు."

"ఆ శిలా ఫలకాల పై మన సూర్యుళ్ళ గురించిన వివరాలు ఉన్నాయినిపిస్తుంది." అంటూ జటూ అనగానే రజిత ఆసక్తికరంగా "అవునా! ఆలిపి ఇంతకుముందు ఎక్కడన్నా చూశావా? లిథిక్కా? పాలిథిక్కా? " అంటూ ప్రశ్నలమీద ప్రశ్నల వర్షం కురిపించింది.

"అదేమీ లేదు మేడం. అసలా లిపి మన వాళ్ళెవరూ చూసి ఉండరు. లైబ్రరీలు అన్ని పుస్తకాలు కనీసం ఒక్కసారన్నా చదివాను ఏ పుస్తకంలోనూ లేదు . కాకపోతే ఆరు సంఙ్ఖలు మాత్రం ఒక వరు సలో రిపీట్ అవుతున్నాయి . అందుకే మన సూర్యుల గురించి వివరాలని నాకనిపిస్తుంది."

రజిత, పిల్లోడి తెలివిని మెచ్చుకోకుండా ఉండలేకపోయింది . తను ఆ ఫలకాలు చాలాసేపు పరిశీలించింది, ఏమీ అర్థం కాలేదు .
"గుడ్" అంటూ మెచ్చుకోలుగా తలాడించింది
"మన దగ్గర కానీ ఇంకా కొంచెం మంచి కంప్యూటర్లుంటే ఈ లిపులను తొందరగా విడదియ్యవచ్చు మేడం ."
"అవునా?" అంటూ ప్రశ్నించింది. పుస్తకాలంటే గుట్టలగుట్టలు ఓపిగ్గా చదివిద్ది గానీ కంప్యూటర్ల దగ్గరకొచ్చేసరికి రజిత అవి కేవలం పొస్టుడబ్బాలన్నట్టు చూస్తుంది.

"అవును మేడం. ఆస్ట్రాలజీ ల్యాబ్ లోకి కొత్త కంప్యూ టరొచ్చింది. అది కానీ మనకో వారం రోజులిస్తే ఏమన్నా ట్రై చెయ్యవచ్చు."

"ఆస్ట్రాలజీనా! సుబ్బా అక్కడే కదా పనిచేసేది. నే మాట్లాడతాను." అంటూ ఫోన్ తీసుకొని సుబ్బా నంబర్ డయల్ చేసి - ఫోన్లోనే అడుగుదామనుకుంది, కానీ మళ్ళా ఏమనుకుందో ఏమో కానీ వ్యక్తిగతంగా కలిసి అడిగి తే బాగుంటుందనుకుంది. ఎలాగూ త్రిలింగదేశం టూర్ తర్వాత సుబ్బాని కలవలేదు కదా అనుకొని..

"సుబ్బా! ... నేను రజితని."
"..... "
"ఏం లేదు. బిజీనా?"
"..... "
"మరేం లేదు, నువ్వు ఖాళీగా ఉంటే ఓ సారి వద్దామని."
".......... "
"సరే! సేనిప్పుడే వస్తున్నా"
".......... "
"హా హా హా . పర్వాలేదు. నేనే వస్తాను. బై. "

అంటూ ఫోన్ పెట్టేసి బయలుదేరింది . "మేడం నేను కూడా వస్తాను " ఎందుకు అన్నట్టు రజిత చూస్తే, "ఏం లేదు మేడం . అక్కడ టెలిస్కోపులు ప్రపంచ ప్రసిద్ధి కదా! ఓసారి చూద్దామని. మామూలుగా అయితే వేరే డిపార్ట్ మెంట్ వాళ్ళని రానివ్వరు ."
"సరే పదా!"

రజిత, జటూ వెళ్ళేసరికి సుబ్బా వీరికోసమే ఎదురు చూడసాగాడు.

"హాయ్ రజిత"

"హాయ్ సుబ్బా. - ఇతను జటు, నాలుగో సంవత్సరం."

"హాయ్ సర్"

"హాయ్ జటూ"

అందరూ కుర్చీల్లో కూర్చున్నాక, సుబ్బానే ముందు మాట్లాడాడు.

"ఇప్పుడు చెప్పు. ఏమిటి? త్రిలింగ దేశం విశేషాలు! "

"అబ్బబ్బ ఎండలు బాబోయ్ ఎండలు - నువ్వక్కడ ఉంటే కానీ నమ్మలేవు . దానికి తోడు ఫీల్డ్ వర్క్ . చుట్టూ చెట్టనేది లేదు . లిట్రల్లీ ఆమ్లెట్లులా అయిపోయింది మా పరిస్థితి."

"చాలా చాలా సాధించావంట?"

"మీ డిపార్ట్ మెంట్ దాకా వచ్చిందా?" ఆశ్చర్యంగా అడిగింది రజిత.

"వార్త చాలా వేగమయిందమ్మాయ్!"

"అవును. ఇప్పుడా పనిమీదే నీ దగ్గరకొచ్చా సుబ్బా!"

"ఓ! అయితే నన్ను చూట్టానిక్కాదన్నమాటా!!"

"రెండూ అనుకో!"

"సరేలే నీకు మేం గుర్తున్నాం అదే పదిపేలు"

"ఎంత మాట! నిన్ను మర్చిపోతానా? మనం స్నేహితులం.. అంతకంటే ఎక్కువ .. కదా!"

"ధాంక్స్ రా! ఇంతకీ ఏం పని?"

"హవ్ా అదో పెద్ద కథ . రెండు ముక్కల్లో చెప్పాలంటే మొన్న త్రిలింగదేశం నుండి కొన్ని శిలా ఫలకాలు తెచ్చాం వాటిపై లిపి ఇంతవరకూ నేను చూళ్ళేదు. కనీసం లిపిక్ కన్నా అర్థమవుతుందేమో అని ఇక్కడకు కష్టపడి తెచ్చాం, కానీ ఏం లాభంలేదు . జటూ లిపిక్ దగ్గరే ప్రాజెక్ట్ చేస్తున్నాడు. మీ కంప్యూటర్ కానీ వారం రోజులు వాడుకోనిస్తే ఏమన్నా ట్రై చెయ్యవచ్చు అని అంటే నీ దగ్గరకొచ్చాను"

అంతా విని సుబ్బా - చాలా ఫీలవుతున్నట్టు మొహం పెట్టి "సారీ రజితా! ఇప్పుడు ల్యాబ్ లో చాలా ముఖ్యమైన పని జరుగుతుంది. కనీసం ఇంకో 15 రోజుల పాటు కంప్యూటర్ సైకిల్లు ఖాళీ లేవు"

రజిత ఒక్కసారి షాక్ కి గురయింది . సుబ్బా దగ్గర నుండి అస్సలు 'నో' ఊహించలేదు. నీరు పెగల్చుకొని "నేను పర్సనల్ గా అడిగినానా సుబ్బా ?" అంటూ చాలా కన్విన్సింగ్ గా అడిగింది.

"లేదు రజితా! నిజంగానే చాలా చాలా ముఖ్యమైన పని - ల్యాబ్ భవిష్యత్తు నిర్ణయించే పరిశోధన జరుగుతుంది. "

అప్పటివరకు సైలంటుగా విళ్ళిద్దరి సంభాషణ ఆసక్తిగా , క్రొత్తగా వింటున్న జటూ ఒక్కసారిగా టాప్ పిచ్ లోకెళ్ళాడు . "ఎప్పుడూ ఇంతే! ఈ ఆస్ట్రాలజీ డిపార్ట్ మెంట్ కొచ్చేటప్పుడే నేననుకున్నాను. వీళ్ళకసలు వేరే డిపార్ట్ మెంట్ అంటే కొంచెం కూడా గౌరవంలేదు. ఆ లైబ్రరీలో చూడండి సగం పుస్తకాలు ఆస్ట్రాలజీవే! అసలీ కంప్యూటర్ వీళ్ళ డిపార్ట్ మెంట్ కే ఎందుకు రావాలి ?"

అదేమన్నా వీళ్ల జేబులో డబ్బులతో కొన్నదా ? యూనివర్శిటీ డబ్బులేగా! పై స్థాయిలో నలుగురున్నారని ఫండ్సన్నీ వీళ్ల డిపార్ట్ మెంట్ కే! దారుణం!!"

కళ్లతోనే అతన్ని కంట్రో ల్ చేద్దామని చాలాసేపు ట్రై చేసి ఇహ లాభం లేదని జటూ చెయ్యి పట్టుకొని అతని వాక్ప్రవాహానికి బ్రేకిచ్చింది.

సుబ్బా డంగయ్యాడు. ఈ మధ్య కాలంలో ఇలా ఎవరూ ట్రీం చెయ్యలేదు.

"సారీ రజితా! నువ్వింకేమన్నా అడగాలంటే స్టిల్రావునే అడగాలి. ప్రాజెక్ట్ అతనే డీల్ చేస్తున్నాడు." అంటూ ఇహ వెళ్ళండన్నట్టు లేచి నిలబడ్డాడు.

రజిత బయటకి వచ్చి తన డిపార్టుమెంటుకి వెళ్ధామని ప్రయత్నించింది . కానీ జటూ మాంచి పట్టుదలగా ఉన్నాడు. అతని పట్టుదలతో స్టిల్రావ్ గది తలుపు కొట్టింది.

పిలవని పేరెంటంలా ,వేళ కాని వేళలో వచ్చిన అతిథుల్లా వచ్చి న ఇద్దరిని రకరకాల పుస్తకాలు టేబుల్ పై పరచి పేపర్లలో సీరియస్ గా లెక్కలు చేస్తూ బిజీగా ఉండి కూడా ఆదరంగా ఆహ్వానించి , ట్రేడ్ మార్క్ నవ్వు నవ్వి , కూర్చోమని ఏమిటి అంటూ పలకరించాడు.

"స్టిల్రావ్! నేను ఆర్కియాలజీలో రజితను"
"గుర్తుందమ్మా! నీ లేటెస్ట్ ఫైండింగ్ కూడా విన్నాను. కంగ్రాట్స్!"
"థాంక్స్! ఆ పని మీదనే చిన్న హెల్ప్ కోసం వచ్చా"

"అవునా! చెప్పమ్మా!!"

"మేము కొన్ని శిలా ఫలకాలు కనుగొన్నాం . అవి ఇంతవరకూ ఎప్పుడూ చూడని లిపికి చెందినవి. వాటిని డిక్రిప్ట్ చెయ్యడం చాలా అవసరం. కొంచెం మీ కంప్యూటర్ కి యాక్సెస్ ఇస్తే ఏమన్నా ప్రయత్నిద్దామని …" అంతా ఆసక్తిగా విని స్టిల్రావ్ తలాడించి. "సారీ అమ్మా! ఇప్పుడు మేం చాలా ముఖ్యమైన ప్రాజెక్ట్ చేస్తున్నాం. కనీసం ఓ నెలరోజులపాటు కుదరదు."

దాంతో మళ్ళా టాప్ పిచ్ కెళ్ళి మన జటు "ఎప్పుడూ ఇంతే! ఈ ఆస్ట్రాలజీ డిపార్ట్ మెంట్ కొచ్చేటప్పుడే నేననుకున్నాను. వీళ్ళకసలు వేరే డిపార్ట్ మెంట్ అంటే కొంచెం కూడా గౌరవంలేదు. ఆ లైబ్రరీలో చూడండి సగం పుస్తకాలు ఆస్ట్రాలజీపై! అసలీ కంప్యూటర్ వీళ్ళ డిపార్ట్ మెంట్ కే ఎందుకు రావాలి ? అదేమన్నా వీళ్ళ జేబులో డబ్బులతో కొన్నదా ? యూనివర్సిటీ డబ్బులేగా! పై స్థాయిలో నలుగురున్నారని ఫండ్సన్నీ వీళ్ళ డిపార్ట్ మెంట్ కే! దారుణం!!"

జటూ ఆవేశాన్ని స్టిల్రావ్ ఆసక్తిగ గమనించాడు . మొత్తం మాట్లాడనిచ్చి "నువ్వు రిక్వెస్ట్ చేసిన పుస్తకం ఎప్పుడన్నా కొనకుండా ఉన్నారా ? మన లైబ్రరీ వాళ్ళు!" అంటూ ప్రశ్నించాడు.

"లేదు సర్!"

"ఏదన్నా ప్రాజెక్ట్ మినిమం ఫండ్స్ ఇవ్వకుండా చేశారా?"

"లేదు సర్!"

"అంతే! ఇహ నేనేమన్నా సమాధానం చెప్పాలా ? మీరు కూడా ఓ కంప్యూటర్ ఆర్డర్ ప్లేస్ చెయ్యండి. నేను దగ్గరుండి శాంక్షన్ చేపిస్తాను . ఇప్పుడు మేము చేసే ప్రాజెక్ట్ నిజంగా ముఖ్యమైంది."

"కానీ కొత్త కంప్యూటర్ వచ్చేసరికి మూడు సె ళ్ళు పడ్తుంది" అంటూ రజిత నిట్టూర్చింది.

జటు ఇంకా తన ప్రయత్నం మానదల్చుకోలేదు. "ఈ ప్రాజెక్ట్ మీక్కూడా ఆసక్తిగా ఉండొచ్చు సర్!" అన్నాడు.
స్టిల్రావ్ తన కూల్ నెస్ తో "అవునా? ఎలా? అంటూ ప్రశ్నించాడు.

ఆ తర్వాత అర్ధగంట వరకూ జటూ , రజిత కలిసి తమ పరిశోధనలన్నీ వివరించినారు. 12 నాగరికతలు, శిలాఫలకాలూ, లిపి, ఆరుగురు సూర్యుల గుర్తులూ అన్ని వివరించారు.

అంతా విని స్టిల్రావ్ తన ట్రేడ్ మార్క్ చిరునవ్వుతో "మన దారులు కలిశాయి. కలిసి ప్రయాణిద్దాం " అంటూ షేక్ హ్యాండిచ్చాడు.

చిన్న సూర్యుడు పడమర కను మరుగవ్వడానికి సిద్ధమయ్యాడు. పెద్ద సూర్యుడు తూర్పున సగం ఉదయించాడు. రెండోవాడూ మూడోవాడు మధ్యాకాశాన్నెలుతూ వెలుగూ, వేడి ఇవ్వ సాగారు. జిక్షి ఇవేవీ గమనించే స్థితిలో లేడు. మొన్న సుబ్బా ఇంటర్వ్యూ పేపర్లో వచ్చిన తర్వాత ఒక అనుకోని ఆహ్వానం వచ్చింది. పాపాల్రావ్ ని కలు సుకొని వారి గురించి వ్రాయమని ఆ ఆహ్వాన సారాంశం. కలుసుకోవాల్సిన టైం కంటే నాలుగ్గంటలు ముందే గుడికి వచ్చాడు. ఎలాగూ పాపాల్రావ్ చెప్పేది వినాలిగా, దానికి ముందు వారి వాతావరణం కూడా చూసినట్లు ఉంటుందికదా అని.

తన ముందు క్యూలో ఇంకా 20మంది వరకు ఉన్నారు. ఈ గుడిని ఎప్పుడూ బయట నుండి చూడటమే గాని లోపలికెప్పుడూ రాలేదు. అడుగడుగునా రిచ్ నెస్ కనిపిస్తుంది. మొత్తం పాలరాయితో కట్టింde! అవసరమున్న చోటా, లేని చోటా బంగారంతో తాపడం చేశారు. ఇంత సంపద ఇక్కడెలా పోగుబడింది! ఒక్క పిల్లరే లక్షల్లో ఉంటుంది. ఇలా మనసులో తర్కించుకుంటేనే క్యూలో అందరితో పాటు ఓ హాల్లోకి ప్రవేశించాడు. హాలు మహ విశాలంగా ఉంది. జిక్షి కంటే ముందు వెయ్యి మంది వరకు లోపల ఉన్నారు. కానీ అక్కడ అంతమంది ఉన్నారని చూస్తే కాని నమ్మలేం అందరూ నిశ్శబ్దంగా, అంత నిశ్శబ్దంగా క్రింద కూర్చోని ఉన్నారు. పంచ

రంగుల బట్టలు పేసుకున్న వాళ్ళు వచ్చి నవాళ్ళని లోపల ఆడవాళ్ళనౌవైపు, మగవాళ్ళనౌవైపు వరసగా ఒక వరస తర్వాత మరో వరసలో కూర్చొటెడుతున్నారు. ఎదురుగా పంచ రంగుల తెరపేసి ఉంది. తెరపైన గోపురం దేదీప్యమానంగా పెలుగుతుంది. ఆ గోపురంపై అక్కడక్కడా రంగు రాళ్ళు అమర్చి ఉన్నాయి. ఆ గోపురం చూసి, దాని విలువ తల్చుకొని జిక్కి నోరెళ్ళపెట్టాడు.

జిక్కిని ఒక పంచ రంగుల డ్రస్సు పేసుకున్న వ్యక్తి ఓ చోట కూర్చోపెట్టి చేతిలో నల్ల రంగు గుడ్డ ఇచ్చి తరువాత వ్యక్తిని కూర్చోబెట్టడానికి వెళ్ళాడు. జిక్కి కాళ్ళు సర్దుకొని, చేతిలోని నల్ల గుడ్డను ఒళ్ళో పేసుకున్నాడు. వీపు నిటారుగా అనుకొని చుట్టూ చూశాడు. అందరి దగ్గరా తన దగ్గర లానే నల్ల గుడ్డలు ఉన్నాయి. వాటినేం చెయ్యాలో అర్థంకాలేదు. సరేలే అందరేం చేస్తే అదే చేద్దాం అనుకొని చుట్టూ చూశాడు. అందరూ దేని కోసమో ఎదురు చూస్తున్నట్టు ఆ తెర వైపే చూడసాగారు. జిక్కి కూడా తెరవైపు కొంచెం సేపు చూసి ఏమీ కదలక పోవడంతో మళ్ళా నలు వైపులా చూడటం మొదలుపెట్టాడు. హోల్ చుట్టూ స్తంభాలున్నాయి. వాటికి ఆవల కారిడార్ ఉంది. ప్రతి స్తంభంపై రకరకాల విగ్రహాలు చెక్కి ఉన్నాయి. అన్ని చూస్తూ తల పైకెత్తి అక్కడ పెయింటింగ్ చూసి ఎంతందంగా ఉంది అనుకోకుండా ఉండలేకపోయ్యాడు. మెడనొప్పిలేచిందాకా అలాగే చూ స్తుండిపోయ్యాడు. ఎంతందంగా ఉంది అనుకంటూనే ఉన్నాడు.

ఇంతలో చిన్న కలకలం! జిక్షి చూసే సరికి అందరూ తమ దగ్గరున్న నల్ల గుడ్డ నెత్తిన కప్పుకొని మోకాళ్ళమీద కూర్చోని తల నేలకి ఆనించసాగారు. జిక్షి కూడా అలాగే చేద్దామని ట్రై చేశాడు అప్పటికే అందరూ లేచి నిలబడ్డారు . నెత్తిన నల్ల గుడ్డ మాత్రం అందరూ అలాగే ఉంచుకున్నారు . జిక్షి తెరవైపు చూశాడు . తెర తెరుచుకోబడింది. మొత్తం దట్టంగా పొగ. చక్కని సువాసన. పొగ తొందరగా హాలంతా డిస్ట్రిబ్యూట్ అయింది. తెర వెనక ఓ ముసలోడు కూర్చోనున్నాడు. నెత్తిమీద కొంచెం జుట్టు తెల్ల గడ్డం , నల్ల వస్త్రాలు, చెరిగిపోని చిరునవ్వు ధ్యానంలో ఉన్న ఫోజు . సంగీతం మొదలయింది. ఎడమ వైపు నుండి సుమారు పది మంది రకరకాల సంగీత వాయిద్యాలు వాయించసాగారు. కుడి వైపు మరో పదిమంది పాట పాడటం మొదలుపెట్టారు. తనకు తెలీకుండానే జిక్షి పాటను సంగీతాన్ని ఎంజాయ్ చెయ్యడం మొదలుపెట్టాడు. ఇంతలో ముందు వరసలో ఉన్నవారు డాన్స్ చెయ్యడం మొదలుపెట్టారు . వారితో పాటు అలా అందరూ జత కలిశారు . జిక్షి అటూ ఇటూ ఉన్నవారు చెరో చెయ్యి పట్టుకునే సరికి చిన్నపాటి షాక్ లోనయి బాగోదన్నట్టు వారితో పాటు కాలు కదప సాగాడు ఇలా మొత్తం అర్ధ గంట పాటు ఐదు పాటలు పాడారు. అందరూ వాటికి తగ్గట్టు డాన్స్ వేశారు. స్టెప్పులని వీజీగా ఉండి మొదటి సారయినా జిక్షికి ఇబ్బంది కాలేదు.

డాన్స్ అయిపోయిన తర్వాత అందరూ క్రమశిక్షణతో హాలు వెనక ద్వారం నుండి బయటకి బయల్దేరారు. మళ్ళా పంచ రంగుల వాళ్ళు సాయం యథావిధిగా చెయ్యసాగారు. జిక్కి కూడా లైన్లో బయటకు నడుస్తూ ఆ తెర ముం దుకు వచ్చి ఆశ్చర్యపోయ్యాడు . అప్పటి వరకు తను ముసలోడు అనుకుంది నిజానికో విగ్రహం ! ఎంత జీవ కళ ఉట్టిపడ్తుంది !! ఇంతలో జిక్కి చేతిలో ఒక పంచరంగులోడు ఓ ప్యాకెట్ పెట్టాడు. అందరికి అలాగే ఇస్తున్నారు. రెండు తెల్లని గోళీలు. అందరితోపాటు తను కూడా వాటిని నోట్లో వేసుకొని హాలు బయటకి నడిచాడు.

హాలు లోపల ఎంత నిశ్శబ్దంగా ఉందో , బయట అంత గోల గోలగా ఉంది. జిక్కి బయటకి వెళ్ళంగనె పుస్తకాలు అమ్మే కొంటర్లు ఎదురైనాయి. మొత్తం వాళ్ళ సాహిత్యమంతా రకరకాల భాషల్లోకి తర్జుమా చేశారు . ఈ కొంటర్ల వెనక కూడా పంచరంగులల్లే ఉన్నారు. పంచ రంగుల డ్రస్సుల్లో అమ్మాయిలు , అబ్బాయిలు చిన్న పిల్లల్నుండి ముసలి వారి వరకు అందరు ఉన్నారు. సందర్శకుల దృష్టి ఏదన్నా పుస్తకంపై పడగానే ఆ పుస్తకం గొప్పతనమంతా వివరించడం మొదలుపెట్ట సాగారు, బ్రతిమిలాడటం నుండి బెదిరించడం వరకూ అన్ని రకాల ట్రిక్కులు ప్రయోగించి కొనిపించాలని చూడసాగారు. ఇవి అన్నీ శ్రద్ధగా గమనిస్తూ జిక్కి ముందుకు అడుగు లేశాడు.

ఆ తరువాత రకరకాల పూజాసామగ్రి , అలంకార సామగ్రి మెల్లో
వేసుకునే గొలుసుల్లుండి, కాలి కడియాల వరకూ అన్ని రకరకాల
ధరల్లో అమ్మసాగారు. ఆ తర్వాత కౌంటర్లు రకరకాల ఆహారం! జిక్షికి
కూడా ఆకలిగా ఉండటంతో రెండు మూడు రకాల ప్యాకెట్లు
కొనుక్కోని తిని మళ్ళా రిసెప్షన్ దగ్గరకు వెళ్ళాడు

"జిక్షి అంటే మీరేనా?"

"అవును"

"నా పేరు ఇత , మీరు లోపలికి రండి " అంటూ పంచ రంగుల
డ్రస్సులోని అమ్మాయి జిక్షిని ఓ గదిలోకి తీసుకొని వెళ్ళింది .
ఇంతకుముందు చూసిన రిచ్ నెస్ కి ఈ గదికి అసలు పోలికే లేదు.
ఈ గది చుట్టూ అరల్లో రకరకాల పుస్తకాలున్నాయి. ఓ వైపు టేబుల్
దానిపై కంప్యూటర్ ఉన్నాయి. ఆ గది మధ్యలో తెల్లని వస్త్రాలతో
ఒకతనున్నాడు. జిక్షిని చూడగానే సాదరంగా ఆహ్వానించి తన
ఎదురుగా ఉన్న కుర్చీలో కూర్చోమన్నాడు . కూర్చున్న తర్వాత
తనే మాట్లాడటం మొదలుపెట్టాడు.

"మిమ్మల్ని కలుసుకోవడం చాలా సంతోషంగా ఉన్నది . జిక్షి -
భవిష్యత్ చక్రంలో మీ పాత్ర చాలా ఉన్నదని మా అంతరాత్మ
చెప్తున్నది."

అతని సాదరాహ్వానానికి జిక్షి చాలా సంతోషించాడు . కానీ ఇలా అర్థం పర్థం లేకుండా మాట్లాడటం కొంచెం ఆశ్చర్యం కలిగించింది. ఈ గుడికి వచ్చిందగ్గర్నుండి జరిగినవన్నీ అతన్ని అతను కాకుండా చేశాయెమో అని చిన్న అనుమానం మొదలయింది

"నేనుపాపాల్రావ్ ని కలవడానికి వచ్చాను ." అంటూ జిక్షి ప్రశ్నించగానే ఏకవచనానికి చిన్నగా హర్ట్ అయినా తమాయించుకొని "గురూ గారు బిజీగా ఉన్నారు. ఎవర్నీ కలవడం వీలవదు. మాతో మాట్లా డితే గురూగారితో మాట్లాడినట్లే , మేం మాట్లాడితే గురూ గారు మాట్లాడినట్లే. మేమాయన ప్రధాన సెక్రెట్రీ! ప్రత్యేక ప్రతినిధులం విశేషాధికార నిర్వాహకులం "

జిక్షి కొద్ది సేపు ఏమీ మాట్లాడలేదు. తరువాత, "మీ పేరు?" అంటూ బహువచనంలో ప్రశ్నించాడు.

"మీరు మమ్ము సెక్రెట్రీ అని పిలవొచ్చు."

"నన్నిక్కడికాహ్వానించినందుకు నెనర్లు"

ఓ చిరు నవ్వే సెక్రెట్రీ సమాధానం.

"మీ సంప్రదాయానికి లక్షల సంవత్సరాల చరిత్ర ఉందని చెప్తుంటారు కదా! అది ఎంతవరకు నిజం?"

"ఎంత వరకు చెప్పబడిందో అంతవరకూ నిజం"

"అంటే?"

"మేమెవరూ అబద్ధాలు చెప్పం"

"అంటే! మీకు నిజంగానే లక్షల సంవత్సరాల చరిత్ర ఉందంటారా?"

"అవును."

"కానీ శాస్త్రీయంగా మన చరిత్ర మూడు నాలుగు వేల సంవత్సరాలే కదా!"

"ఏ శాస్త్రం ప్రకారం?"

"పురా శాస్త్రం, జీవ శాస్త్రం, చరిత్ర..."

"ఎవరు వ్రాశారా శాస్త్రాలు?"

"మన శాస్త్రవేత్తలు."

"ఆహో! ఎందుకంటే వాళ్ళు ఇంద్రియాలను నమ్ముకున్నారు."

"అంటే?"

"అంటే! చూసేదే నిజం. చూడనిదంతా అబద్ధం అనుకుంటున్నారు. ఈ గోడ అవతల ఏముున్నదో మనకు కనిపిస్తుందా? కనిపించనంత మాత్రాన ఏమీ లేకుండా పోతుందా?"

"కానీ మనం గోడ ఆవలకి వెళ్ళి చూడొచ్చు కదా!"

"గోడ కాబట్టి చూడగలుగుతావు. మన సూర్యుళ్ళను దాటి కూడా చూడగలుగుతావా?"

"అంటే మన సూర్యుళ్ళ ఆవల ఏమన్నా ఉందా?"

"అవును. మన సూర్యుళ్ళ అవతల నక్షత్రాలు ఉన్నాయి."

"నక్షత్రాలు!?"

"అవును. నక్షత్రాలే! దేవ లోకపు అలంకారాలు."

"కానీ మీకెలా తెలుసు?"

"మాకు తెలుసు. మేము మీ శాస్త్రవేత్తలలా ఇంద్రియాలచే గ్రహింపబడే అల్పమయిన, అసత్యమూ - అర్ధ సత్యమూ అయిన జ్ఞానంపై ఆధారపడటం లేదు."

"మరే జ్ఞానంపై ఆధారపడినారు?"

"మేము తర తరాలనుండి, పరంపరగా, మార్పు లేకుండా వస్తున్న సంప్రదాయ జ్ఞానంపై ఆధారపడినాము."

"అంటే చూసి తెలుసుకునే దానికంటే నోటి మాటకే ఎక్కువ విలువా?"

"అవును."

"మీకు చెప్పే వాళ్ళు తప్పు చెప్పలేదని నమ్మకం ఏమిటి? వాళ్ళు విన్న దాన్ని అమర్చి చెప్పలేదని నమ్మకం ఏమిటి?"

"నమ్మాలి. అయినా మీరడుగుతున్నారు కాబట్టి చెప్తున్నాము. నమ్మకమే ఈ ప్రపంచాన్ని నడిపిస్తుంది. అది లేకపోతే ఈ ప్రపంచమెప్పుడో అంతమయ్యేది. అయినా మేము ఎవరి మాటబడితే వారి మాట నమ్మమనడంలేదు. పారంపర్యంగా వస్తున్న గురూల మాట మాత్రం నమ్మమంటున్నాం. రోజుకి ఎనిమిదిసార్లు సూర్య పూజ, నాలుగు సార్లు నక్షత్ర పూజ, కఠిన ఉపవాస దీక్షాపరుడు, ఆజన్మ అస్కలిత బ్రహ్మ చారీ, నేలపైనే పరుండెవారు, నియమ నిష్ఠాగరిష్ఠుడు అయిన గురూ గారి మాట మాత్రమే నమ్మమంటున్నాం." ఇంతలో జిక్షి కల్పించుకొని మాట్లాడబోయ్యాడు, కాని సెక్రటరీ మాట్లాడనీలేదు.

"అంతెందుకు? మీ తండ్రిగారు ఎవరు ? అనేది కూడా నమ్మకమే కదా! అధికారిక వ్యక్తులు చెప్పినప్పుడు నమ్మకమే నిజమైన జ్ఞాన మార్గం. మీ శాస్త్రవేత్తలు మాత్రం ఎన్ని అనుకోండి అని అనరు, మీరు వారిని గుడ్డిగా నమ్మడంలేదే ? సున్నా ఇది అనుకోండి అన్నారు, మీరు అనుకోలేదు?"

జికికి ఏం మాట్లాడాలో అర్థం కాలేదు. ఇలాంటి వాదనలతనికి క్రొత్త. "అయితే మీ కలి యుగాంతం ప్రకటనల గురించి ?" అంటూ ప్రశ్నించి, హమ్మయ్య ఏదో ఒకటి అడిగాను అంటూ రిలాక్సుడుగా ఫీలయ్యాడు. ఈ విషయంలో తనదే పై చెయ్యి అవుతుందని జి క్షికి లోలోన గట్టి నమ్మకముంది.

"అవును మేము చెప్పేది నిజమే! మేము అబద్ధాలు చెప్పం "

"అంటే ఇంకో రెండు నీళ్ళలో కలి యుగాంతమవుతుందా?"

"కాదు! మనకంత సమయం కూడా లేదు . కేవలం 55 రోజులు మాత్రమే ఉన్నది."

"అంత కర్రకుగా ఎలా చెప్పగలుగుతున్నారు"

"ఎందుకంటే మాది పారంపర్యంగా వచ్చిన విజ్ఞానం"

"సరే సరే .. ఆరోజేమవుతుంది?"

"నక్షత్రోదయమవుతుంది. సూర్యుళ్లందరూ కనుమరుగవుతారు . అగ్ని వర్షం కురుస్తుంది. శరణన్న వాళ్ళు రక్షించబడతారు. మిగిల్న అందరూ మరణిస్తారు . కృత యుగం మొదలవుతుంది." అంటూ ట్రాన్స్ లో ఉన్నట్టు చెప్పసాగాడు

"కానీ ప్రపంచం ఇంకో కోటి సంవత్సరాలయినా డో కా లేదని శాస్త్రవేత్తలు చెప్పున్నా రు?"

"హూ... నీకో కథ చెప్తా శ్రద్ధగా విను . అనగా అనగా ఒక గాజు బీకరు. దానిలో పది ఎలుకలు . ఓ శాస్త్రవేత్త ఆ ఎలుకలకు రోజు నాలుగుసార్లు ఆహారం ఒకే టైం లో వేసేవాడు . ఆ ఎలుకల్లో ఓ తెలివైన డాక్టర్. ఎలుక కూడా ఉంది. అది ఒక థియరీ ప్రపోజ్ చేసి రోజు ఏఏ టైంలో ఆహారం బీకరులో పడ్తుందో చెప్తుంది . దాంతో ఎలుకలన్నీ డాక్టర్. ఎలుక చెప్పేదే సత్యమనీ , తమకు ఆహారం రావడం సహజమని నమ్మాయి . కానీ నిజానికి ఆహారం వేసేది శాస్త్రవేత్త. అతను కావాలనుకుంటే ఎప్పుడయినా టైం మార్చగలడు. అలాగే ఈ ప్రపంచాన్ని నిర్దేశించే దేవదేవుడు ఎప్పుడయినా తన మనసు మార్చుకోగలడు."

"అయితే దేవుడున్నా డంటారు."

"ఈ బొమ్మ చూడు ఎంత అందంగా ఉన్నదో , ఇంత అందమయిన బొమ్మకే సృష్టి కర్త ఉన్నప్పుడు, మరింత అందమయిన ఈ లోకానికి సృష్టికర్త లేడని ఎందుకు అనుకుంటున్నారు?"

ఆ తరువాత జిక్షి ఏం మాట్లాడలేదు. గౌరవంగా ధన్యవాదములు చెప్పి ఇత దారి చూపిస్తే వేరే ద్వారం గుండా బయటకి వచ్చాడు.

"వనాలారా, విహారులారా

నాతో సావాసమే సేయవా.."

శ్రావ్యంగా పాట పాడుతూ పెయింటింగ్ వేస్తున్న చంద్రికను చూసి
ఏదో మాట్లాడదామని వచ్చి మర్చిపోయి అలాగే చూడసాగా డు -
సుబ్బా!

"ఏంటి?" ఈ క్యాండిడేట్ వచ్చి ఎంతసేపవుతుంది అని
ఆశ్చర్యపోతూ అడిగింది.

"ఏం లేదు. నువ్వు నీ పని కానీ .." అంటూ అక్కడే ఉన్న సో ఫాలో
కూర్చొని ఆమె వేసే కోతి బొమ్మవైపు చూడసాగాడు.

"పాలు" అంటూ బయట నుండి పెద్ద కేక విన్పడితే సుబ్బా వెళ్ళి
పాల ప్యాకెట్లు తీసుకొని వంటగదిలోకెళ్ళి రెండు పెద్ద కప్పుల్లో కాఫీ
కలుపుకొని వచ్చాడు. ఒక కప్పు చంద్రికకు అందేట్లు పెట్టి మరో
కప్పుతో తను సోఫాలో కూర్చొని పూర్తిగా వచ్చిన కోతి బొమ్మను
చూసి

"నీ కోతి బాగుంది" అని కాఫీ సిప్ చెయ్యడం మొదలుపెట్టాడు

"థాంక్స్ రా!" అంటూ కాఫీ ఓ సిప్ చేసి మళ్ళా కప్పు పక్కన పెట్టి

"కాఫీ బావుంది " అని మిగిల్న భాగానికి సీరియస్ గా రంగులద్దసాగింది.

"పేపర్" అంటూ వినపడేసరికి త్రాగుతున్న కాఫీ కప్పు టిపాయిపై పెట్టి బయటకు వెళ్ళి పేపర్ తెచ్చుకొని మళ్ళ సోఫాలో కూలబడి కాఫీ సిప్ చేస్తూ పేపర్ చదవసాగాడు

"చందూ! ఈ రోజు జిక్కి ఇరగ తీశాడు."

"అవునా? మళ్ళా ఎవరిదన్నా ఇంటర్వ్యూ ఇచ్చాడా?"

"లేదు. పాపల్రావ్ గ్యాంగ్ పై స్పెషల్ ఆర్టికల్"

"అవునా! ఏమంటున్నాడు?"

"మంత్రాలకు వజ్రాలు"

మంత్రాలకు చింతకాయలు కదా, అదేమిటి సామెత అచ్చు తప్పు అనుకుంటున్నారా రా? చింతకాయలు ఒకప్పటి సామెతేమొ ! ఈ రోజుల్లో మాత్రం వజ్రాలే !! అవును. వీళ్ళ మంత్రాలకు వజ్రాలు అలా వచ్చేస్తాయి.

గోపురాలను, స్తంభాలను ద్వారాలను ఇలా అలంకరిస్తాయి. గోడలు బంగారా మాయమైపోతాయి. వీరు కో అంటే కోటి మంది శరణు శరణు అంటారు. ఏమిటి ఎప్పుడో మధ్య యుగపు రోజుల గురించి మాట్లాడుతున్నా అనుకుంటున్నా రా? కాదు ఈ ఆధునిక యుగంలోనూ ఇంకా మూఢ స్వాములు రాజ్యాలేలాలని చూస్తున్నారు. వారి గురించే ఈ రోజు స్పెషల్ ఫోకస్.

ఇంత సొమ్ము ఎలా సంపాదిస్తున్నారి

దానికి సమాధానం ఉండదు . పన్నులు కట్టవలసిన అవసరం ఉండదు. ఎవరికీ లెక్కలు చెప్పరు. ఎలా వస్తుంది? ఎలా వెళ్తుంది? ఎవరు అనుభవిస్తున్నారు? ఇటువంటి ప్రశ్నలు వేటికీ సమాధానాలు ఉండవు. కానీ అంత సంపదా కళ్ళముందే కన్పిస్తూ ఉంటుంది. వీరికెందుకిన్ని ప్రత్యేక హక్కులు? ఎందుకింత రహస్యం? ఈ సంపాదన మార్గంలో ఉల్లంఘించే చట్టాలెన్ని? సమాధానాలు వెతుక్కోవాలంటే రోజుల తరబడి పడుతుంది . చిన్న ఉదాహరణలు చూద్దాం.

== బాల కార్మిక చట్టం==

16 సంవత్సరాల ముందు పని చేయించకూడదని మన చట్టం. కానీ ఈ గుళ్లో హారతులిచ్చే దగ్గర్నుండీ, పుస్తకాలు అమ్మడం వరకు అన్ని పనుల్లో చిన్న పిల్లలు కన్పిస్తారు । అన్నింటి కంటే

దారుణమైన విషయం ఏమిటంటే విద్య కూడా వీరికి సరిగ్గా చెప్పరు! ప్రభుత్వం ఆమోదించిన పాఠ్యాంశం కాకుండా ఎప్పుడో వందల ఏళ్ళ క్రింద ఎవరో వ్రాసిన పద్యాలు వల్లెవేయించడంతో అయిపోయిందంటారు! రేపటి పౌరుల పరిస్థితి ఇదేనా ? ఈ విషయంలోని స్వేచ్చా దుర్వినియోగం చూస్తూ ఊరకుండాలా ? బాలల పరిస్థితి అది అయితే ఇహ పెద్ద వాళ్ళ సంగతేమిటి?

== పెద్ద వాళ్ళ పరిస్థితి ==

రేపో మాపో డాక్టర్ అయ్యి దేశానికి, దేశ ప్రజలనూ సేవ చెయ్యాల్సిన వాడు అకస్మాత్తుగా పంచ రంగుల డ్రస్సులోకి మారిపోయి ఈ గుడిలోని వారికి వింజామరలు విసురుతుంటాడు చక్కగా చదువుకోమని కాలేజీకి పంపితే పరీక్షల్లో ఫస్టొచ్చే కుర్రాడు అకస్మాత్తుగా పంచ రంగుల డ్రస్సులోకి మారి గుళ్ళో ప్రత్యక్షం అవుతాడు. రిటైర్ అయి విశ్రాంతిగా పొద్దు పుచ్చాల్సిన పెద్దాయన అకస్మాత్తుగా ఉన్నదంతా హుండీలో వేసి 05:00 నుండి 21:00 వరకు కష్టపడటం మొదలుపెట్టాడు!

వీళ్ళంతా ఎందుకిలా ఎందుకిలా మారిపోతున్నారు! ఎలా చెయ్యగలుగుతున్నారు? ఎలా అంటే అదో పెద్ద తతంగం! ఒక్క మార్గాల్లో కాదు, రకరకాల మార్గాల్లో!

== మనశ్శాస్త్ర నిపుణులు ==

మనశ్శాస్త్రం వృద్ది చెంది ఇప్పుడు మార్కెటింగ్ వాళ్ళు దాన్ని

వాడుకొని మనతో అవసరం ఉన్నవీ లేనివీ అన్నీ
కొనిపెడుతున్నారని ఉద్యమాలు వస్తున్నాయి కానీ ఈ
మనశ్శాస్త్రాన్ని వీళ్ళెప్పుడో అవపోసన పట్టినట్లు కన్పిస్తుంది
అందం ఆకర్షణ బయట నుండి చూపిస్తారు. దీనిలో భాగంగానే గుళ్ళు
ఇంత అందంగా సంపన్నంగా, శుభ్రంగా ఆకర్షణీయంగా
అలంకరించడం. మీరు ప్రస్తుతం జీవించే జీవితంలో సుఖం లేదు. ఈ
గుడిలో చేరండి ఆనందం మీ సొత్తు అని డైరెక్టుగా , ఇన్ డైరెక్టుగా
పలుసార్లు చెప్పి మనసులో నాటుకొని పొయ్యెట్టుచేస్తారు.
తరువాత బలహీనతలను ఆసరాగా చేసుకొని పొగడటలతో తమ
దగ్గరకు రప్పించుకుంటారు.

== పీర్ ప్రైజర్ ==

పీర్ ప్రైజర్ ను అత్యంత ప్రభావశీలంగా వాడతారు. ఒక్కడికి
సిగరెట్టు అలవాటయితే వాడి మిత్ర బృందం మొత్తానికి ఆ అలవాటు
అయ్యే సంభావ్యత బహు మెండు . ఇదే సూత్రం ప్రకారం ఒక్కణ్ణి
తమలో చేర్చుకొని వాడి సర్కిల్ మొత్తాన్ని చేర్చుకోవలని
చూస్తారు.

== బయటకు వెళ్ళకుండా ఎలా ఉంచుకుంటాది==

ఒక్కసారి తమ దగ్గరకు వచ్చిన తర్వాత వారిని తమతో
ఉంచుకోడానికి కూడా చాలా తెలివిగా ప్రవర్తిస్తారు. ముందు బాహ్య

ప్రపంచంతో సంబంధాలన్నీ తెగతెంపులు చేసుకోమని బలవంతం చేస్తారు. ఒప్పిస్తారు. కుటుంబం, స్నేహితులు అన్ని సంబంధాలూ కట్ చేస్తారు. తమ మాట గుడ్డిగా నమ్మేట్టు చేస్తారు. ఎంతగా మనసుని తమ ఆధీనంలోకి తెచ్చుకుంటారంటే చూసేది , వినేది అంతా అబద్ధం కేవలం పైవా రు చెప్పేది మాత్రమే నిజం అని నమ్మిస్తారు! దానితో గీసిన గీత దాటరు. ఎక్కడికూ పోరు. ఒక వేళ ఇన్ని ప్లాన్లూ ఫెయిల్ అయి వెళ్ళాలనిపించినా బయట బతకలేని పరిస్థితి కల్పిస్తారు. ఉపాధి దొరక్కుండా చేస్తారు.

== మాస్టర్ ప్లాన్ ? ==

ఈ మధ్య కాలంలో వీరు మరింత బరితెగించిపోతున్నారు. ఇంతకు ముందులా ఒక్కళ్ళు ఇద్దరు, లేదా చిన్న గుంపుని కాకుండా పెద్ద ప్లానులో ఉన్నట్టున్నారు. రేపో మాపో కలి యుగాంతం! శరణన్న వానికే రక్షణ లేకపోతే చావు తప్పదు అని బెదిరించడం మొదలుపెట్టారు. ప్రజలు అనుక్షణం అప్రమత్తతతో మెలగాల్సిన సమయమిది. … (మిగతాది రెండవ పేజీలో)

==లోపలి పేజీల్లో ==

గురువా? దేవుడా?

మూడు వేల సంవత్సరాలా? మూడు లక్షల సంవత్సరాలా?

అందరూ సమానమే కానీ డబ్బులిస్తే మరింత సమానం!

చట్టాలా? చుట్టాలా?

చదవడం ఆపి సుబ్బా చంద్రికవైపు చూస్తే ఆమె అస్సలు వింటున్నట్టు లేదు. కోతి బొమ్మ దీక్షగా అయిపోజేసి పేపర్ పక్కన పెట్టింది.

"వింటున్నావా?"

"ఆ... " అంటూ సగం పాజిటివ్ గా , సగం నెగటివ్ గా సమాధానమిచ్చింది.

"అంటే విన్లేదన్న మాట!"

"విన్నానులే, అస్సలు మీరే వీళ్ళకు అనవసరంగా ఎక్కువ పబ్లిసిటీ ఇస్తున్నారు!"

"కొంత వరకూ నిజమే! కానీ **విజ్ఞానం దివ్యౌషధం**అన్నారు కదా!!"

"అంటే?"

"బూచ్ఛోన్ని చూసి భయపడ్డ వాడికి తాయెత్తులు కట్టించడం కంటే ఆ బూచి వాడు కూడా మామూలు మనిషి అన్న విజ్ఞానం శాశ్వత వైద్యం కదా!

"సర్లే! నాకు మ్యూజిక్ క్లాస్ టైం అవుతుంది . మీరివ్వాళ ల్యాబ్ కి వెళ్ళట్లేదా?"

"వెళ్తున్నా ఇంకో అర్ధ గంటలో"

"మీక్కూడా అందరిలా 09:00 నుండి 18:00 టైమింగ్స్ ఉంటే బాగుండేది."

"ఎందుకు? అప్పుడయితే నీ మ్యూజిక్ క్లాసు మొదలయ్యే సరికి, నీ గొంతు వినకుండానే 09:00 కల్లా ఇంట్లో నుండి వెళ్తాననా?"

"కాదు, 18:00 తర్వాత ఇంట్లో ఉంటారని !"
"ఈ రోజు తొందర్నే వస్తాలే , పెద్దగా పనేం లేదు , రెండు క్లాసులున్నాయంతే!"

"అయితే ఇవ్వాళ లేటయినట్టే"
"ఎందుకలా?"
"తొందరగా వస్తానని ఎప్పుడు చెప్పినాలేట్ గానే వస్తారుగా!"

"సరే, చూద్దామా?"

"చూద్దాం!"

సుబ్బా ల్యాబ్ కెళ్ళే సరికి అంతా అసాధారణంగా ఉంది . ఎప్పటిలా హడావుడి లేదు . అసలు ఎవరూ కన్పించలేదు ! బయటకి వెళ్ళబోతున్న దారాని ఆపి,

"ఏమయింది? అందరు ఎటు వెళ్ళారు?"

"అందరూ ఆర్కియాలజీ డిపార్ట్ మెంట్ కెళ్ళారు!"

"ఎందుకు!?"

"ఆర్కియాలజీలో దొంగలుపడ్డారంటా"

ఆ మాట వినగానే సుబ్బా షాక్ ! ఈ మధ్య కాలంలో యూనివర్శిటీలో చిన్న దొంగతనం కంప్లయింట్ కూడా తన దృష్టికి రాలేదు.

"ఏం పోయ్యాయి?"

"డీటెయిల్స్ తెలీదు. నేనూ అక్కడికే పోతున్నా" అంటూ సుబ్బా పర్మిషన్ కోసం ఆగాడు.
సరే వెళ్ళు అన్నట్టు తలాడించి తన రూంకి వెళ్ళి క్యారేజీ బ్యాగ్ పెట్టేసి అంతే వేగంగా ఆర్కియలజీ డిపార్ట్ మెంట్ కి వెళ్ళాడు

సుబ్బా వెళ్ళేసరికి స్టూడెంట్ లీడర్లు - గుంపులు గుంపులుగా వచ్చిన స్టూడెంట్స్ ను, బయటకు పంపిస్తూ కన్పించారు. లిపేశ్ రూం ఖాళీగా ఉంది. ఇంకా వచ్చినట్టు లేదు. నళిణి మేడం రూంలో స్టెల్లావ్, డీన్, నళిణి మేడం సీరియస్ గా మాట్లాడుతూ కన్పించారు. రజిత రూం మొత్తం చిందరవందరగా ఉంది. బీరువాలు క్రింద పడేసి కంప్యూటర్ తల క్రిందగా చేసి, పుస్తకాలు రూం నిండా విసిరేసి ఉన్నాయి. సుబ్బా ఆశ్చర్యపోతూ కారిడార్ చివర బెంచి మీద కూర్చున్న రజిత దగ్గరకు వేగంగా వెళ్ళాడు. రజిత ఎదురుగా మరో బెంచ్ పై జటు కూర్చోనున్నాడు.

సుబ్బాని చూడగానే రజిత లేచి
"సుబ్బా …" అంటూ పిల్చింది.
సుబ్బా ఏం మాట్లాడకుండా ఇంకొంచెం దగ్గరగా వెళ్ళి నిల్చున్నాడు
"సుబ్బా… మొత్తం అన్నీ పొయ్యాయి త్రిలింగ దేశం నుండి అంత కష్టపడి తీసుకొచ్చినవన్నీపొయ్యాయి"

ఆ క్షణంలో రజిత వేరే రజితలా కన్పించింది. అంత కోపంలో, అంత తేలగా ఆమెనెప్పుడూ చూళ్ళేదు. ఆ చూపుల్తోనే దొంగ కన్పిస్తే భస్మం చెయ్యాలన్నట్టు చూస్తుంది.

సుబ్బా కూడా జటు పక్కన కూర్చోని రజితని కూడా కూర్చోమని
"ఏం జరిగింది?" అంటూ అడిగాడు.

"నిన్న నే వెళ్ళేటప్పుడు అంతా బాగానే ఉంది . ఈ రోజు వచ్చేసరికి ఇలా... మొత్తం నాశనం చేశారు. త్రిలింగ దేశం నుండి తెచ్చిన ఫలకాలన్నీ ఎత్తుకెళ్ళారు."

"ఎవరి మీదన్నా అనుమానంగా ఉందా?"

"న్... " ఏదో చెపుదామని ప్రయత్నించింది . నళిణి మేడం రూం వైపు చూసింది . తరువాత నేరు మూసుకొని ఎవరి మీదా అనుమానం లేదన్నట్టు తల అడ్డం తిప్పింది

ఇంతలో స్టెలావ్ బయటకు వచ్చి రజితని లోపలికి పిలుచుకొని వెళ్ళాడు.

సుబ్బా, జటు ఇద్దరే మిగిలారు. నిశ్శబ్దాన్ని ఛేదించడానికి ఇద్దరూ ప్రయత్నించలేదు. ఎవరి ఆలోచనల్లో వాళ్ళు మునిగి పోయ్యారు.

———————————————————

సుబ్బా క్లాస్ అయిపోజేసి రూంకి వెళ్ళే సరికి 12:10 అయింది. క్లాసులో ఉన్నాడనేకాని మనసంతా దొంగతనం గురించే ఆలోచించసాగింది. రూంకి వెళ్ళగానే రజితకి ఫోన్ చేశాడు. నాలుగు సార్లు ప్రయత్నించినా ఎవరూ తియ్యలేదు . ఏమయిందో అనుకుంటూ లిపేశ్ నంబర్ కి ప్రయత్నించాడు. వెంటనే రజిత గొంతు విన్పించింది.

"సుబ్బా.."

"రజిత! ఎలా ఉన్నావ్?"

"బాగున్నా! బ్యాక్ టూ నార్మల్‌!! లిపేశ్ దగ్గర అన్ని ఫలకాలకూ ఫొటోలున్నాయి. కనీసం అవన్నా మిగిలాయి. హ్యాపీ"

"గుడ్! థీంచేశావా? "

"చేస్తున్నాం! ఈ రోజు లిపేశ్ రూంతోపాటు క్యారేజీ కూడా కట్టా చేశా" అంటూ నవ్వింది. అటువైపు నుండి లిపేశ్ నవ్వు కూడా విన్పించింది.

"సరే మరి. టేక్ కేర్"

"బై"

సుబ్బా కొంచెం రిలాక్సుడుగా ఫీలయ్యాడు. ఉదయం రజితని అలా చూసి బాధపడ్డాడు. కాని ఇప్పుడిలా నవ్వుతూ మాట్లాడే సరికి హమ్మయ్య అనుకున్నాడు.

తను కూడా క్యారేజీ ఓపెన్ చేసి నాలుగు చపాతీలు సొరకాయ కూరతో అద్దుకొని తిని, పెరుగన్నంలో నీళ్ళు కొన్ని పోసి కలిపి నిమ్మకాయ పచ్చడితో నంజుకొని తిని, బ్యాగ్ లోపల్పుంచి రెండు అరటి పళ్ళు తిని వాటి రుచికి చాలా హ్యాపీగా ఫీల్ అవుతూ వేగులు చూడసాగాడు. కొంచెం సేపటికి మరీ ఎక్కువ తిన్నానా ?

అన్నించి బయట వాకింగ్ కి బయలుదేరాడు. బయటకు వెళ్ళేటప్పుడు లిపిక్, జటు, రజిత లు సీరియస్ గా స్టిల్రావ్ గదిలోకి వెళ్ళడం గమనిస్తూ - ఎందుకో? అనుకుంటూ వెళ్ళి , అలా ఓ పావుగంట నడిచి తన రూంకి వస్తూ ఇంకా రజిత గ్యాంగ్ స్టిల్రావ్ గదిలోనే ఉండటం సిరియస్ గా వాదించుకోవడం గమనించి ఆశ్చర్యపోయ్యాడు.

ఆ తరువాత అర్ధ గం ట తరువాత క్లాసుకి ప్రిపేర్ అవడం , మెటీరియల్ తయారు చేయడంతో గడపి , చంద్రికతో ఫోనులో ఒ ఐదు నిమిషాలు మాట్లాడి క్లాసుకి బయలుదేరాడు.

క్లాసుకి వెళ్ళేప్పుడు కూడా రజిత గ్యాంగ్ స్టిల్రావ్ గదిలోనే ఉండటం చూసి మరింత ఆశ్చర్యపోయ్యాడు. గంటన్నర క్లాసు చెప్పి రూంకి వస్తూ ఇంకా రజిత గ్యాంగ్ స్టిల్రావ్ గదిలోనే తిష్ట వేసి ఉండటం చూసి ఆశ్చర్య పొయ్యి, లోపలికెళ్ళి సంగతేమిటో అడుగుదామా అని ఒక్క క్షణం ఆలోచించాడు . కానీ మళ్ళా బాగేదుల్ ఎం పనిలో ఉన్నారో ఏమిటో - తనకు చెప్పదయితే ముందే పిల్చే వాళ్ళుగా అనుకుంటూ తన రూంకి వెళ్ళి ఎం చెయ్యల అని ఆలోచనసాగాడు. ఇంత కాలం కష్టపడి చేసిన ప్రాజెక్ట్ ఇప్పుడు స్టిల్రావ్ చూడసాగాడు. ఇంకం చేద్దాం అని సిరియస్ గా ఆలోచిస్తూ పేపర్ పై ఐడియాలు వ్రాస్తూ టైం చూసుకోలేదు

రజిత తలుపు కొట్టిందాకా అలాగే గడిపాడు

"సుబ్బా! గుడ్ న్యూస్!!"

"శిలా ఫలకాలు దొరికాయా ?" చేస్తున్న పని ఆపి ఆసక్తిగా
అడిగాడు.

"లేదు సుబ్బా! కానీ లిపి డీకోడ్ పూర్తయింది!!"

"వావ్! గ్రేట్!! నిజంగా గుడ్ న్యూస్ . ఇంత త్వరగానా? మన
కంప్యూటర్లు బాగానే పన్జేస్తున్నట్టున్నాయే!"

"థాంక్స్ రా! కానీ మన గొప్పతనమేం లేదు"

"అవునా? మరెలా సాధించారు?"

"ష్... రహస్యం! స్టిల్రావ్ ఎవరికీ చెప్పొద్దన్నాడు . నీక్కాబట్టి
చెప్తున్నాను. నువ్వు కూడా ఎవరికీ చెప్పకు."

"సరే ఎవరికీ చెప్పను. ఇంతకీ ఎలా డిక్రిప్ట్ చేశారు?"

"ఉదయం మన శిలాఫలకాలు పొయ్యాయి కదా ! ఈ రోజు
మధ్యాహ్నం ఎవరో వాటిని డిక్రిప్ట్ చేసిన పేపర్లు పంపించారు!!"

"ఆశ్చర్యంగా ఉందే ! మన యూనివర్సిటీ వాళ్ల కంటే గొప్ప
పురాశాస్త్రవేత్తలున్నారా?"

"నాక్కూడా ! కాకపోతే ఎవరనేది నాక్కూడా తెలీదు"

"నాదింకో ప్రశ్న"

"ఏమిటది సుబ్బా?"

"ఏం లేదు . నీకెవరిమీదన్నా అనుమానం ఉందా అంటే ఏదో చెప్పబోయి ఆగిపోయ్యావ్?"

"నాకు కొంచెం నళిణీ మేడంపై అనుమానంగా ఉంది ! ఎప్పుడూ లేనిది ఇవ్వాళ తొందరగా ఊడిపడ్డది!!"

"అవునా! నేను చూస్తానులే అలా అయితే !! ఏమన్నా క్లూ దొరుకుతుందేమో."

"మరీ ఎక్కువ రిస్క్ తీసుకోకు"

"సరే"

"సరే మరి, వస్తా క్లాస్ కి ప్రిపేర్ అవ్వాలి."

"బై"

"బై"

——————————————————————

సుబ్బా మళ్లా పేపర్ పై తన ఐడియాలు వ్రాసుకుంటుంటే స్టిల్రావ్ తలుపు తీసుకొని లోపలికొచ్చాడు. ఈ సారి స్టిల్రావ్ మొహంలో ట్రెడ్

మార్క్ నవ్వు లేదు . మనిషి చాలా తొందరలో ఉన్నట్టున్నాడు. "సుబ్బా! ఈ రోజు మూడు - రెండు వాళ్ళ క్లాసు నువ్వు తీసుకో! నాకో అర్జంట్ పనుంది." అంటూ సుబ్బా సమాధానం కోసం కూడా ఎదురు చూడకుండా వెళ్ళాడు.

ఆశ్చర్యం నుండి తేరుకొని టైం చూశాడు . ఇంకో పది నిమిషాలు ఉంది క్లాసుకి . సరే చిన్నగా వెళ్దాంలే అని బయటకి వచ్చాడు . ఎందుకో స్టెల్లావ్ గదిలోకి తొంగి చూస్తే టేబుల్ పై అందమైన రంగు రంగుల కవర్ కన్పించింది. ఈ రోజు స్టెల్లావ్ ఏదోలా ఉండటానికి ఈ కవర్ కి సంబంధం ఉన్నదా ? మర్యాద కాదు అని తెలుసు కానీ కంట్రోల్ చేసుకోలేకపోయ్యాడు . లోపలికి వెళ్ళి కవర్ ఓపెన్ చేసి చూస్తే

"మేం పంపించిన గిఫ్ట్ నచ్చితే ఒంటరిగా ఎవరికీ తెలీకుండా వచ్చి మమ్మల్ని కలవండి"

అని ఉంది . క్రింద సంతకం లేదు . అడ్రస్ లేదు . స్టాంపులు కూడా లేవు. బహుశా ఎవరన్నా తెచ్చి ఇచ్చారేమో!

గిఫ్ట్ ఏమిటి ? ఎవరు పంపించారు ? స్టెల్లావ్ ఎటు వెళ్ళాడు . ప్రం అడ్రస్ లేకుండా పంపించిందెవరో స్టెల్లావ్ కి ఎలా తెలుసు ? వెళ్ళిన ప్లేస్ సేఫేనా? స్టెల్లావ్ క్షేమంగానే వస్తాడా? రకరకాల అనుమానాలు సుబ్బా మనసును చుట్టు ముట్టాయి.

అన్యమనస్కంగానే మూడు-రెండు వాళ్ళకు క్లాస్ చెప్పి గంటన్నర తర్వాత తన రూంకి వేగంగా నడుస్తూ వచ్చాడు. ఇంకా స్టిల్రావ్ రాలేదు.

"ఏమయ్యుంటుంది?" ఏమీ జరిగి ఉండదు కదా ! ఛా! ఏం జరగదులే. అయినా ఈ పెద్దాయన చెప్పి వెళ్ళొచ్చు కదా!

ఆలోచిస్తూ, ఆలోచిస్తూ తన రూంకి వెళ్ళడం బయటకి వచ్చి స్టిల్రావ్ గదివైపు చూడటం. మళ్ళా వెళ్ళి కుర్చీలో కూర్చోవడం. పుస్తకం చదవాలని చూడటం ఏదన్నా చిన్న చప్పుడి అయితే చాలు బయటకి వెళ్ళి స్టిల్రావ్ వచ్చాడా అని చూడటం. ఇలా రెండు గంటలు గడిచిపోయ్యాయి.

అప్పుడు ఏదో చప్పుడు. సుబ్బా బయటకి వచ్చి చూస్తే స్టిల్రావ్ ఆయసపడుతూ పెద్ద చక్రాల పెట్టె ను ఈడ్చుకుంటూ రాసాగాడు. సుబ్బా స్టిల్రావ్ ని చూడగానే పోయిన ప్రాణాలు తిరిగి వచ్చినట్టు సంతోషించి వేగంగా ఎదురు వెళ్ళి చక్రాల పెట్టెను రూంలో పెట్టడంలో సాయం చేశాడు.

ఇంతలో రజిత కూడా లోపలికి వచ్చింది. సుబ్బా, రజిత ఇద్దరూ స్టిల్రావ్ కి ఎదురుగా కూర్చున్నారు. స్టిల్రావ్ గ్లాసు నీళ్ళు తాగి, చమటలు దస్తీతో తుడుచుకొని మాట్లాడటం మొదలుపెట్టాడు.

"రజిత! .. సుబ్బా! ... జాగ్రత్తగా వినండి."

ఇద్దరూ ఆసక్తిగా వింటున్నట్టు ఇంకొంచెం ముందుకు జరిగారు

"ఇది చాలా ముఖ్యమైన విషయం ! మొన్న సుబ్బా పైళ్ళు తెచ్చిన దగ్గరనుండి నేను ఆ మిస్టరీని సాధించడానికి చాలా ప్రయత్నించాను. కానీ కుదరడంలేదు. ముఖ్యంగా మనకున్న 200 ఏళ్ళ డేటా ఏమాత్రం సరిపోవడం లేదు . ఇంకా ఎక్కువ డేటా కావాలి. వీలుంటే వేల సంవత్సరాలది!!" అని ఇంకొన్ని మంచి నీళ్ళు తాగాడు. ఏం చెప్పబోతున్నాడు అని సుబ్బా , రజితలు మరింత ఆసక్తిగా ఎదురు చూడసాగారు.

" ఆ తర్వాత రజిత పురాతన లిపులు గురించి, అందులో సూర్యుళ్ళ వివరాల గురించి చెప్పినప్పుడు అవేమన్నా మనకి పనికొచ్చే డేటా కలిగి ఉన్నాయేమో అని ఆశ కలిగింది . అందుకే జటు, లిపేశ్ లకు కంప్యూటర్ సైకిల్లు ఇచ్చి ఓపిగ్గా ఎదురు చూడసాగాను . " ఇలా చెప్పి ఎంతవరకూ ఫాలో అవుతున్నారో అన్నట్టు ఇద్దరి వైపూ చూసి సంతృప్తిగా తలాడించి మళ్ళా చెప్పసాగాడు.

"ఈ రోజు ఆకాశరామ న్న పంపించిన కాగితాల్లో వాటిని విజయవంతంగా డీక్రిప్ట్ చేశారు. లిపేశ్ కూడా ఆ అర్థం సరిగ్గానే ఉందని నిర్ధారించాడు . తరువాత వాళ్ళు పిల్చిన చోటకి వెళ్ళి

చర్చించి..." కొంచెం సేపు ఆగాడు . మాటల కోసం వెతుక్కుంటున్నట్టు! తరువాత స్టిల్రావే కొనసాగించాడు.

"మొత్తం సుమారుగా రెండు వేల సంవత్సరాల డేటా ఉంది , ఆపెట్టెలో! చాలా విలువైంది. మనం నిజంగా అదృష్టవంతులం"

సుబ్బాకి కూడా చాలా ఎక్సైటింగుగా ఉంది. ఎప్పుడెప్పుడు ఆ పెట్టె తెరచి చూద్దామా అనుకోసాగాడు. ఈ ప్రాజెక్ట్ చాలా సార్లు మరింత డేటా ఉంటే బావుండు అని తను కూడా అనుకున్నాడు. కానీ స్టిల్రావ్ ఇంకా మాట్లాడుతూనే ఉన్నాడు.

"కానీ నేనుకునేది కరక్ట్ అయితే , రజిత త్రిలింగ దేశంలో ఓపెన్ చేసిన మిస్టరీని సాధించాలన్నా మనకి ఇంకా డేటా కావాలి . ఇంకా చాలా డేటా కావాలి. "

రజిత, సుబ్బా విన్నది అర్థం చేసుకోవడానికి కష్టపడ సాగారు. రెండు వేల సంవత్సరాల డేటా కూడా చాలదా?

ఇవేమీ పట్టించుకోకుండా స్టిల్రావ్ తన పథకం వివరించసాగాడు

ఆ రోజు కూడా సుబ్బా ఇంటికి వెళ్ళే సరికి 04:00 అయింది. చంద్రిక నిద్రపోతుంటే డిస్టర్బ్ చెయ్యకుండా రెండు గ్లాసుల ఆరెంజ్ జ్యూస్ తాగి పడుకున్నాడు.

ఆ తర్వాత యూనివర్శిటీ చరిత్రలో కని విని ఎరుగని పెద్ద స్థాయిలో ప్రాజెక్ట్ మొదలయింది. తరువాత రోజే మొత్తం 600 మంది విద్యార్థులు ! 300 మంది ఆర్కియాలజీ నుండి, 300 మంది ఆస్ట్రాలజీ నుండి త్రిలింగ దేశం పంపబడ్డారు. వాళ్లతో పాటు సుబ్బా, రజిత కూడా వెళ్ళారు. స్టిల్రావ్ కి సాయంగా గణా, ధారా, లిపిశ జటూ ఉండిపోయ్యారు. యోధా ఆల్రడీ త్రిలింగ దేశంలోనే ఉన్నాడు. ఈ ప్రాజెక్ట్ ప్రాముఖ్యతను అందరికి వివరించి స్టాఫ్ మొత్తానికి అసైన్ మెంట్లుగా విడటీసి ఇచ్చాడు స్టిల్రావ్ ! అందరూ శక్తి యుక్తులన్ని కేంద్రీకరించి పన్నెయ్యసాగారు. తుఫానులో ఓడను రక్షించడానికి అందరూ ఉరుకులు పరుగులు పెడ్తూ కెప్టన్ మాట వింటూ పనులు చేస్తున్నట్టు పని చెయ్యసాగారు.

మొత్తం 600 మందినీ త్రిలింగ దేశంలో సుబ్బా, రజితలు 60 విభాగాలుగా విభజించారు. ఒక్కో విభాగంలో 10 మంది విద్యార్థులు, ఐదుగురు పురాశాస్త్రం, ఐదుగురు అంతరిక్ష శాస్త్రం. ఒక్కో విభాగానికి 50 మంది పని వాళ్ళు. మొత్తం 2950 మంది పని వాళ్ళను పోగు చెయ్యగలిగారు. ఓ పది మంది విద్యార్థులను అన్ని విభాగాలను సమన్వయం చెయ్యడానికి నియమించారు. తమతో

పాటు తెచ్చిన డాక్యుమెంట్లతో త్రిలింగదేశంలో ఓ లైబ్రరీనే తయారయింది. ఫండ్స్ లేవని ఆగిపోబోయిన ప్రాజెక్ట్ కి ఇప్పుడు యూనివర్శిటీ ప్రాజెక్ట్ ఫండ్స్ లో సగం కేటాయించారు!

త్రిలింగ దేశపు ఎండలు లెక్కచెయ్యకుండా 24 గంటల్లో ఓపికున్నంతవరకూ అందరూ పన్నెయ్యసాగారు. కొందరయితే రెండ్రోజులకోసారి నిద్రపోసాగారు! ఏ మాత్రం పనికొచ్చే డేటా దొరికినా వెంటనే స్టిల్రావ్ కి పంప సాగారు.

అలా 20 రోజులు గడిచిపోయ్యాయి!

పేపరోల్లు - పాపం ప్రజలు

స్టిల్రావ్ ఇరవై రోజుల్నుండి నిద్రాహారాలు మాని పన్నెస్తున్నాడు .
అకస్మాత్తుగా అతనిలోని పని రాక్షసుడు బయటకొచ్చాడు . కొత్తగా
చేరిన వారికి - మిగిల్నవారు అతన్ని పని రాక్షసుడు అని
ఎందుకంటారో అర్థం అయింది . ఇంత ఉన్నత స్థానానికి అతను
ఎంత కష్టపడి చేరాడో అర్థం చేసుకోసాగారు . అన్నింటి కంటే గొప్ప
విషయమేమిటంటే అతను పన్నెయ్యడమే కాకుండా ఎక్కడో త్రిలింగ
దేశంలో ఉన్న వాళ్ళని కూడా మోటివేట్ చెయ్యసాగాడు. ఇహ తన
దగ్గరే ఉన్న వాళ్ళని అయితే నిద్ర కూడా పోకుండా పన్నెయ్యాలి
అన్నంత మోటివేట్ చెయ్యసాగాడు. ధారా, గణా లయితే ఫుల్లు
ఎంజాయ్ చెయ్యసాగారు . చేతినిండా, మెదడుకు సరిపోనూ పని.
జటూ, లిపేశ్ లు ఆస్ట్రాలజీ డిపార్ట్ మెంట్ కే షిఫ్ట్ అయ్యారు. సుబ్బా
రూంలో సెటిల్ అయి రూం నిండా పుస్తకాలు నింపారు . ఒక్కళ్లు
కూడా ఖాళీ లేకుండా స్టిల్రావ్ కి అన్ని రకాల సాయం
చెయ్యసాగారు. స్టిల్రావ్ టీ తెచ్చుకొని నెమ్మదిగా తాగుతూ
ఆలోచించసాగాడు. ఈ రోజు పరిశోధన మొత్తం ఒక కంక్లూజన్ కి
వచ్చింది అనుకున్నాడు. ఐదు రోజుల క్రింద మేధా - మనశ్శాస్త్ర
డిపార్ట్ మెంట్ మేధా తో మాట్లాడిన తర్వాత ఒక ట్రిక్ ఈవెన
దొరికింది. అప్పుడు రూపు దిద్దుకున్న ఆలోచనలు , ఇంతకు
ముందు ఆలోచనలు, తన అపార అనుభవం , సుబ్బా, రజితలు

త్రిలింగ దేశం నుండి పంపిస్తున్న పాత డేటా, తను ఆ రోజు పెట్టెల్లో మోసుకొచ్చిన రెండు వేల సంవత్సరాల డేటా అన్నీ కలిపి పరిశోధన ఓ కొలిక్కి వచ్చినట్లే అనిపిస్తుంది . కానీ ఇంకా కొంచెం తేడా వస్తుంది. ఎన్ని రకాలుగా చూసినా ఎన్ని విధాలుగా ప్రయత్నించినా ఆ తేడా ఎందుకని వస్తుందో అర్థం కావడంలేదు. కానీ ఈ విషయం బయట పెట్టకుండ ఇహ ఉండలేడు . ఇంకా ఆలస్యం చేస్తే ప్రపంచానికి మరింత నష్టం. ఈ విషయంలో రజిత, సుబ్బా గ్యాంగ్ ని మెచ్చుకోకుండా ఉండలేడు . ఎంత కష్టపడ్డారు. డేటా ప్రతి రోజుదీ దొరక్కపోయినా 20,000 సంవత్సరాల నాటి డేటా కూడా పంపించారు. నిజానికి అంత డేటా లేకపోతే తను ఇంత త్వరగా అంత పెద్ద కంక్లూజన్ కి రాకపొయ్యేవాడేమో!

సుబ్బా, రజిత గ్యాంగ్ మొత్తం త్రిలింగ దేశం వదిలి వచ్చేశారు . స్టిల్రాఫ్ పిలవగానే పరిశోధనలకు కామా పెట్టి సైట్ రక్షణకు అన్ని జాగ్రత్తలూ తీసుకొని వచ్చేశారు. తరువాత స్టిల్రాఫ్ సుబ్బా , రజిత మేధాల సమక్షంలో మొత్తం తన పరిశోధన కంక్లూజన్ చెప్పాడు. విషయాన్ని అర్థం చేసుకోడానికి , అర్థం చేసుకున్న దాన్ని నమ్మడానికి ముగ్గురికీ మనస్సు రాలేదు . కానీ సాక్షాలన్నీ ఎదురుగా ఉన్నాయి. స్టిల్రాఫ్ థీయరీలో ఎటువంటి లోపం ఉన్నట్లు కనిపించడంలేదు . కానీ నమ్మలనిపించడంలేదు . అబద్ధమయితే బాగు అనిపిస్తుంది . కానీ నమ్మక తప్పడంలేదు . తను చూసిన

నాగరికతలు అలా 2500 సంవత్సరాలకోమారు నాశనం అవ్వడానికి రజితకు ఇంతకంటే మంచి కారణం తోచలేదు. స్టిల్రావ్ చెప్పిందంతా నిజమే అన్పించింది . గురుత్వాకర్షణ సిద్ధాంతం తప్పవ్వడానికి సుబ్బాకి ఇంతకంటే మంచి కారణం కన్పించలేదు . స్టిల్రావ్ చెప్పేదంతా నిజమే అన్పించింది . అందరికంటే మేధా పరిస్థితే కష్టంగా ఉంది. ఒక గంటా? అసాధ్యం! మన ప్రపంచం మనగలగడం అసాధ్యం! అని పెద్దగానే అనేశాడు.

"అసాధ్యాలను సుసాధ్యాలు చెయ్యడానికే మనం ఉన్నాము " అని స్టిల్రావ్ అనేసరికి ముగ్గురూ అతనివైపు చూశారు.

──────────

యూనివర్శిటీ ఆడిటోరియం చాలా బిజీగా ఉంది. మొత్తం అన్ని పేపర్ల విలేకర్లూ అక్కడికి వచ్చారు. స్టూడెంట్స్ ఎక్కువమంది వస్తే మరీ హడావుడిగా ఉంటుందని కొంతమంది కే పాస్ లిచ్చి ఎలౌ చేశారు. అయినా పాస్ లు చాలానే ఇవ్వాల్సి వచ్చింది ! మొత్తం 1000 మంది విద్యార్థులు వచ్చారు. వీరంతా హాలులో నిశ్శబ్దంగా సైనికుల్లా కుర్చున్నారు . మామూలప్పుడు ఎలా ప్రవర్తించినా సీరియస్ విషయాలను సీరియస్ గా తీసుకుంటారీ యూనివర్శిటీ వాళ్ళు. ముందు ఐదు వరసల్లో యాభై మంది విలేకర్లు కూర్చున్నారు. వాళ్ళంతా చాలా ఉత్సుకతతో ఎదురుచూడసాగారు.

ఎంతో గొప్ప గురుత్వాకర్షణ సిద్ధాంతాన్ని కూడా సైంటిఫిక్ జర్నల్లో చదివే వార్తలు ప్రాశారు. ఇంతకంటే పెద్ద వార్తా ఇది ? ఎవరి ఆలోచనల్లో వాళ్లున్నప్పుడు స్టేజీ మీదున్న సుబ్బా, మేధా, రజితలు అసహనంగా కదిలారు. ఇంకా వాళ్ల మనసంతా ఏదోలా ఉంది. స్టేజ్ వెనక కొంచెం దూరంలో గణా, ధారా, జటు నిల్చొని ముందు ఉన్న వాళ్లకి ఏ సాయం ఎప్పుడు కావల్సి వస్తుందో అని ఎదురు చూడసాగారు.

ముందు కూర్చున్న జనంవైపు ఓ సారి సాలోచనగా చూసి స్టిల్రావ్ గొంతు సవరించుకొని మాట్లాడటం మొదలుపెట్టాడు.

"అందరికీ నమస్కారం. మేము పిలవగానే ఇంత తక్కువ సమయంలోనే వచ్చినందుకు సెనర్లు. ఈ రోజు నిజంగా ముఖ్యమైన రోజు. ఈ యూనివర్సిటీ నుండి మూడు ముఖ్యమైన పరిశోధనా ఫలితాలు మీకు చెప్పబోతున్నాం. ఇంకో ప్రధాన విశేషమేమిటంటే ఆ మూడూ మూడు వేర్వేరు డిపార్ట్ మెంట్లవి. అయితే నదులన్నీ సముద్రంలో కలుస్తున్నట్లు ఈ మూడు విషయాలూ మరో ప్రముఖమైన అత్యంత ప్రాముఖ్యం గల మరో విశేషాన్ని బలపరుస్తున్నాయి. వాటి వివరాలు ఇప్పుడు ఒక్కొక్కటి మనం తెలుసుకుందాం."

"ముందుగా మనశ్శాస్త్ర నిపుణుడు - మేధా తన పరిశోధన గురించి చెప్తారు." అని చెప్పి స్టిల్రావ్ కూర్చున్నాడు.

విలేకర్లు వేగంగా నోట్లు తీసుకోసాగారు . కొంతమంది చెప్పే విషయాన్ని రికార్డ్ చేసుకోసాగారు. మరికొంత మంది టకీ టకీ మని తమ కంప్యూటర్లు కొట్టసాగారు.

మేధా మాట్లాడటం మొదలుపెట్టాడు . "అందరికీ నమస్కారం . ఈ రోజు చీకటి మానవునిపై దాని ఫలితాలు గురించి చెప్తున్నాను . కొన్ని రోజుల క్రింద చీకట్లో చిందులు అని మంద్రా పొడిగింతలో ప్రమాదం జరిగినప్పుడు 20 నిమిషాలు చీకటిని నేననుభవించాను. ఆ అనుభవం , ఆ ప్రమాదంలో మరణించిన వారు , ఆసుపత్రిలో చేరినవారూ ఈ పరిశోధనకు ప్రేరణ . నా పరిశోధన ప్రకారం ఒకటి రెండు నిమిషాలు చీకటి అయితే అందరం భరించగలం . కానీ ఐదు నిమిషాల కంటే ఎక్కువ సేపు చీకటిని ఏ కొద్ది మందో మాత్రమే భరించగలరు. అలా చీకటి సమయం పెరుగుతూ ఉంటే మనలో భరించగలిగే వారి సంఖ్య తగ్గిపోతుంది . నా పరిశోధనలో తేలిన విషయం ఏమిటంటే 40 నిమిషాలకు మించి చీకటిని భరించడం ఎవ్వరి వల్లా కా దు. అలా భరించగలిగినవాడు మనలో చాలా అబ్ నార్మల్ అయ్యి ఉంటాడు. ఇలా ఎక్కువ సేపు చీకట్లో ఉంటే వెలుగు కావాలి అన్న కుతి పెరిగి పిచ్చి వాళ్ళు అవ్వడం, కనపడవి అన్నీ తగల పెట్టడం, చివరకు కొంత మందికి భయంతో గుండె ఆగిపోవడం జరుగుతుంది." అని కూర్చున్నాడు. విలేకర్లు డ్యూటీ మైండెడ్ గా ఏదో వ్రాసుకున్నారు. కానీ ఈ పరిశోధన ఏమిటో ? చీకటి ఏమిటో ? వయసు పెరుగుతంటే చాదస్తం పెరిగి ఇలాంటి సిల్లీ సిల్లీ

పరిశోధనలు చేస్తారేమో అని అనుకోనివారు లేరు. కొంతమందయితే తేలిగ్గా పైకే నవ్వేశారు.

స్టిల్రావ్ మళ్లా లేచి
"ఇప్పుడు పురాశాస్త్రం నుండి కుమారి రజిత తన పరిశోధనా ఫలితాలు వివరిస్తారు."

అంతలో ఎవరో ప్రశ్న లడగటానికి చేతులు పైకి లేపారు

"ప్రశ్నలన్నీ అందరి వాక్కులు అయిన తర్వాత అడగాలని కోరుకుంటున్నామ్" అని స్టిల్రావ్ కూర్చున్నాడు. రజిత మాట్లాడటం మొదలుపెట్టింది. "అందరికీ నమస్కారం. ఈ రోజు నేను సుమారుగా గత నెల నుండి త్రిలింగదేశంలో మా బృందం చేస్తున్న పరిశోధనా ఫలితాలను గురించి వివరిస్తాను."

రజిత ఇలా చెప్పగానే కొంతమంది విలేకర్లు ఆసక్తిగా ముందుకు తలకాయలు తెచ్చారు. ఇంతకుముందే ఈ పెద్ద పరిశోధన గురించిన పుకార్లు విని ఉన్నారు.

"నేనూ, యోధా, ప్రాజెక్ట్ వర్క్ కి త్రిలింగ దేశంలో త్రవ్వకాలు చేస్తున్నప్పుడు మాకో నాగరికతా అవశేషాల పొరలు కన్పించాయి. తరువాత వాటిపై భారీ స్థాయిలో పరిశోధనలు చేశాము - వాటిలో ముఖ్యాంశాలు.

మొత్తం 12 నాగరికతా అవశేషాలు కన్పించాయి."

"బాప్ రే" ఎవరో పెద్దగానే అన్నారు.

రజిత ఇవేమీ పట్టిచ్చుకోకుండా చెప్పసాగింది. "అన్నీ ఒక చోట ఒకదానిపై ఒకటి ఉన్నాయి. వీటిల్లో నుండి ఎంతో వెలికి తీశాం . మొత్తం మన ప్రపంచంలో ఉన్న మ్యూజియంలన్నింటినీ వందల సార్లు నింపవచ్చు . అన్ని పురాతన వస్తువులు , అదీ చాలా విలువైనవీ ప్రాముఖ్యం కలిగినవీ లభించాయక్కడ!"

ఎవరో చెయ్యి ఎత్తారు!!

"ప్రశ్నలు తర్వాత" అని రజిత అన్నా కానీ ఆ చెయ్యి దిగలేదు

"సరే అడగండి" అంటూ రజిత వెయిట్ చేసింది.

"అయితే మన నాగరికతలు మూల స్థానం త్రిలింగదేశమే అనే నమ్మకాలు నిజమేనంటారా?"

"మరో నాగరికత మరో చోట బయట పడదన్న గ్యారంటీ లేదు కదా! కాకుంటే ఇప్పటి వరకూ కూడా మనకి వెయ్యి సంవత్సరాల ముందు చెరకు పండించినట్టు , పదిహేను వందల సంవత్సరాల ముందు ఇక్కడే వరి పండించినట్టూ , రెండు వేల సంవత్సరాల

ముందు కుండలు ఉన్నట్టూ, చక్రాలు వాడినట్టూ మనకు ఆధారాలు ఉన్నాయి. ఇప్పుడా సంఖ్యలన్నీ వెనక్కి జరుపుకోవాలేమో"

మరో చెయ్యి పైకి లేచింది. సరే అడుగు అన్నట్టు రజిత చూసింది.

"అంటే ఎంత వెనక్కు జరుపుకోవాలంటారు?"

"మంచి ప్రశ్న! ప్రస్తుతం మాకు దొరికిన ఆధారాలను బట్టి కనీసం 20,000 సంవత్సరాలన్నా వెనక్కు జరుపుకోవాలి."

"టాప్ రే!" ఈ సారి ఇంకో గొంతు.

మరో చెయ్యి లేచింది.

"ఒక్క చోటే అన్ని నాగరికతలూ ఎందుకున్నాయి ? ఒకే నాగరికత ఎందుకు లేదు ? అవి నాశనం అవ్వడానికే మన్నా కారణాలు దొరికాయా? "

"చాలా మంచి ప్రశ్న ! అవును. ఒకే చోట ఇన్ని నాగరికతలు! ఇది చాలా పెద్ద మిస్టరీనే. మనం దానికి జవాబుకై అన్వేషించాలి. అయితే ఒక ముఖ్యమైన విషయం ఏమిటంటే , ఈ నాగరికతలు అన్ని కూడా 2500 సంవత్సరాలు వర్తిల్లాయి. అన్ని అగ్ని ప్రమాదాల్లోనే నాశనం అయ్యాయి. "

ఈ సారి చాలా చేతులు పైకి లేచాయి . రజిత ఓపిగ్గా ఒక్కొక్కదానికీ
సమాధానం చెప్పసాగింది.

"అక్కడ లిఖిత ఆధారాలేమన్నా దొరికాయా?"

"చాలా దొరికాయి!"

"ఏ లిపిలో ఉన్నాయి?"

"లిపులన్నిటికీ పేర్లు పెట్టలేదు , కానీ సుమా రుగా 100 లిపుల్లో
లిఖిత ఆధారాలు దొరికాయి."

"అవి అన్నీ డీక్రిప్ట్ అయ్యాయా?"

"లేదు! 25 మాత్రం ప్రస్తుతం చదువగలుగుతున్నాం. మిగిల్నవి
కూడా చదవడానికి మా వాళ్లు పరిశోధిస్తున్నారు."

"వాళ్లు కవిత్వం వ్రాసే వాళ్లా?"

"ఓ భేషుగ్గా! చాలా చక్కని కవిత్వం వ్రాసే వాళ్లు."
"మరి కథలు?"
"అవి కూడా చాలా దొరికాయి."

"అవి 2500 సంవత్సరాల కోసారి నాశనం అయినాయంటున్నారు
కదా! అంటే పాపాల్రావ్ గారు చెప్పేదంతా నిజమేనంటారా?" ఈ ప్రశ్న

విని రజిత ఏం మాట్లాడలేదు . ఇంతలో స్టిల్రావ్ లేచి " ప్లీజ్!
మిత్రులారా అర్థం చేసుకోండి . ఈ రోజు మీ ప్రశ్నలన్నీ జవాబు
చెప్పిగాని ఇక్కడ నుండి బయటకు వెళ్లం - కాని ప్రశ్నలన్నీ చివరి
వరకూ ఆపవల్సిందిగా చిన్న విన్నపం."

స్టిల్రావ్ ఇలా అనగానే ఎత్తి ఉన్న పది చేతులూ దిగిపోయినాయి .
తరువాత రజిత నిశబ్దంగా వెళ్ళి తన కుర్చీలో కూర్చున్నది. స్టిల్రావ్
మళ్ళా మాట్లాడాడు.

"ఇప్పుడు సుబ్బ తన పరిశోధనా ఫలితాలు చెప్తాడు . సుబ్బా -
అంతరిక్ష శాస్త్రజ్ఞుడు."

సుబ్బా లేచి గొంతు సవరించుకొని " మీ అందరికీ గురుత్వాకర్షణ
సిద్ధాంతం కొంచెం ఐడియా ఉందనుకుంటున్నాను. మా ల్యాట్ లోకి
కొత్తగా ఒక సూపర్ పవర్ ఫుల్ గని వచ్చింది. దాంతో మేము ఓ
చిన్న ప్రాజెక్ట్ చేశాము. గురుత్వాకర్షణ సిద్ధాంతం ప్రకారం తరువాత
100 సంవత్సరాలకి మన సూర్యుల దారి లెక్కలు వేసి చిత్రాలు
తయారు చేశాం . ఆ తర్వాత మన దగ్గర ఉన్న , రకరకాల
మూలాల్నుండి సేకరించిన గత 300 సంవత్సరాల సూర్యుళ్ళ దారిని
కంప్యూటర్ కి ఫీడ్ చేసి తరువాత 100 సంవత్సరాలకి దారి చిత్రాలు
గీశాం. కానీ ఇంతకుముందు గురుత్వాకర్షన సిద్ధాంతం ప్రకారం

గీసిన చిత్రాలు , ఇప్పుడు ఇలా గీసిన దారి చిత్రాలూ సరిపోవడంలేదు. ఎక్కడ తేడా వచ్చిందో అర్థం కాలేదు . మేము అన్ని లెక్కలూ ఐదు సార్లు ఐదు రకాలుగా చేత్తో కూడా చేసి చూశాం. అయినా తేడా అలాగే ఉంది." అని చెప్పి కూర్చున్నాడు.

విలేకర్లకు సగం అర్థం అయి సగం అర్థం కాలేదు . అంటే ఏమిటి ? గురుత్వాకర్షణ సిద్ధాంతం తప్పా ? వీళ్ళ కంప్యూటర్లు తప్పా ? వీళ్ళ లెక్కలు తప్పా? ఏం వ్రాసుకోవాలి అని ఆలోచించసాగారు.

ఇంతలో స్టిల్రావ్ లేచి మాట్లాడటం మొదలుపెట్టాడు

"మిత్రులారా! ఈ మూడు పరిశో ధనలూ మన యూనివర్సిటీ చరిత్రలోనే మైలు రాళ్ళు. ఎందుకంటే ...

ముందు మనం సుబ్బా పరిశోధనతో మొదలుపెడదాం . ఇందులో గురుత్వాకర్షణ సిద్ధాంతం , ఫలితాలు కర్కక్తుగా ఇవ్వలేదు ." ఇంతలో చెయ్యి పైకెత్తారు. "ప్రశ్నలన్నీ చివరనే" అని స్టిల్రావ్ అన్నా కానీ ఆ చెయ్యి దిగలేదు. అతన్ని స్టిల్రావ్ పరిశీలనగా చూశాడు . అప్పుడే ఉద్యోగంలో చేరినట్టు లేత మొహం యువకుడు . "సరే ఈ ఒక్క ప్రశ్న మాత్రమే మిగిల్చవన్నీ పూర్తి వాక్కు తర్వాతనే !" అంటూ ఆ యువకునివైపు చూశాడు.

"సర్! చిన్న సూర్యుడు, పెద్ద సూర్యునికంటే సైజులో , బరువులో పెద్దవాడని మీ వాళ్లు నిరూపించారంట? నిజమేనా సర్!"

"పూర్తిగా సంబంధంలేని ప్రశ్న . కానీ జవాబు చెప్తానని ముందే మాటిచ్చాను కాబట్టి చెప్తాను. అవును. చిన్న సూర్యుని కంటే పెద్ద సూర్యుడు చిన్నవాడు! సైజులోనూ బరువులోనూ! కానీ మనకు చిన్నవాడయిన పెద్ద సూర్యుడు పెద్దగానూ , పెద్దవాడయిన చిన్న సూర్యుడు చిన్నగానూ కన్పిస్తారు. ఎందుకంటే పెద్ద సూర్యుడు 10 కాంతి సంవత్సరాల నిమిషాల దూరంలో ఉన్నాడు , అదే చిన్న సూర్యుడు 60 కాంతి సంవత్సర నిమిషాల దూరంలో ఉన్నాడు. - ఇంకా ఏమైనా అనుమానాలు ఉంటే తరువాత నా రూంకి వస్తే వివరిస్తాను. " అని ఆ యువకునివైపు చూసి తర్వాత మొత్తం హాలంతా చూ సి నిశ్శబ్దంగా ఆలకిస్తున్న వందలాది మంది తన విద్యార్థులను చూసి తృప్తిగా తలాడించి మళ్లా మాట్లాడటం మొదలుపెట్టాడు.

"ఇంతకు ముందు సుబ్బా చెప్పినట్టు గురుత్వాకర్షణ సిద్ధాంతం కరక్టు రిజల్ట్స్ ఇవ్వలేదు. అయితే ఈ పరిశోధనలో మమ్మల్ని ముందుకు వెళ్లకుండా కట్టి పడేసిన వి షయం కేవలం 200 సంవత్సరాల డేటా మాత్రమే ఉండటం ! ఇలా మేము మిస్టరీని ఛేదించడానికి కష్టపడ్తున్నప్పుడు రజిత పరిశోధనల గురించి మాకు తెల్సింది. వారి త్రవ్వకాల్లో లిఖిత ఆధారాల్లో కవితలు , కథలతో

పాటు ఆనాటి ప్రజలు బహుశా అప్పటి శాస్త్రవేత్తలనుకుంటాను సూర్యుళ్ల దారిని చక్క గా వ్రాసి పెట్టారు . అలా మాకు ఐదు వేల వరకు వరసగా, 20 వేల సంవత్సరాల వరకు అక్కడక్కడా సూర్యుళ్ల దారి చిత్రాలు లభించాయి. వాటి సహాయంతో మేము ఓ సిద్ధాంతం ప్రతిపాదిస్తున్నాం. దాన్ని వివరించే ముందు ఈ పరిశోధనలో పాల్గొన్న సుమారు 1000 మందికి గుర్తింపుగా ఒక్కసారి అభినందనలు తెలియ చేస్తున్నాను . చరిత్రలో వీరి పేర్లన్నీ లిఖించబడతాయి. ఇహ ఈ పరిశోధనకు వస్తే గురుత్వాకర్షణ సిద్ధాంతం కరక్టే! కానీ దాని ఫలితాలు ఆరుగురు సూర్యుళ్లూ , మన గ్రహం ఆధారంగానే లెక్కేశాం . నిజానికి మనకి సూర్యుళ్లతో పాటు దగ్గరలో మరొకటి కూడా ఉన్నది . అది మన గ్రహం చు ట్టూ తిరుగుతుంటుంది. కానీ అది మన సూర్యుళ్లలా మండిపోయ్యేది కాదు. మన గ్రహంలా చల్లటిది . అందుకని మనం దాన్ని చూడలేము. కేవలం ఇన్ డైరెక్టుగా మాత్రమే దాని ఉనికిని మనం గుర్తించగలం. ఇలా గుర్తించి దాని బరువు సుమారు మన గ్రహంలో సగం ఉంటుందనీ, దాని దారి చిత్రాన్ని కూడా ఊహించి గీశాం. ఆ తర్వాత మన గురుత్వాకర్షణ ఫలితాలూ , ప్రొజెక్టడ్ ఫలితాలు సరిపోయ్యాయి. ఈ విషయం చెప్పడానికే ఈ రోజు మిమ్మల్నందరినీ ఇక్కడకు ఆహ్వానించాం. కానీ ఇక్కడితో మా పరిశోధన ముగియలేదు. "

అందరూ చాలా ఆసక్తిగా వినసాగారు . కొంతమందయితే నోట్స్ తీసుకోవడం కూడా మర్చిపో యి మరి వినసాగారు . మరి కొందరయితే గాలి పీల్చుకోవడం కూడా మర్చిపోయ్యారు! స్టూడెంట్స్ అయితే పిన్ డ్రాప్ సైలెన్స్. ఈ విషయం వారిక్కూడా కొత్త . తమ పరిశోధన అంత గొప్ప విషయానికి దారి తియ్యడం చాలా గర్వంగా అన్పించింది. త్రిలింగ దేశపు ఎండలు భరించినందుకు ఇంత గొప్ప ఫలితం అనుకోసాగారు. మళ్ళా స్టిల్రావే మొదలుపెట్టాడు

"అయితే ఈ గ్రహం చుట్టూ తిరిగే ఉపగ్రహానికి పేరుపెట్టే హక్కు మొదట దీని ఉనికిని ఇన్ డైరెక్ట్ గా చెప్పిన సుబ్బాకే ఉంది. అతడు దీనికి చందూ అని పేరు పెట్టాడు"

అందరూ ఆసక్తిగా వ్రాసుకున్నారు.

"అయితే కథ ఇక్కడితో అయిపోలేదు . ఈ ఉపగ్రహం మన జీవితాల్ని ప్రతి రెండు వేల ఐదు వందల సంవత్సరాలకోసారి మార్చేస్తుంది. దీని దారి చక్రంలో ఓ వింతైన విషయం ఏమిటంటే ఇది తన దారిలో ప్రతి 2500 సంవత్సరాలకోసారి పెద్ద సూర్యునికి అడ్డంగా వస్తుంది! అదే ఆ నెలలో పెద్ద సూర్యుని రోజు . అంటే ఈ ఉపగ్రహం పెద్ద సూర్యుడొక్కడే ఆకాశంలో ఉన్నప్పుడు, ఆ రోజు ఆ గంట సమయమూ మనకి కనీసం ఆ పెద్ద సూర్యుడు కూడా లేకుండా చేస్తుంది. దానితో ప్రతి 2500 సంవత్సరాలకోసారి ఓ గంట మన గ్రహం చీకటిలో ఉండబోతుంది!

అంతటా కలకలం . విద్యార్థులు కూడా మాట్లాడుకోసాగారు . మళ్లా స్టిలావే కల్పించుకొని మేధా చీకటి పరిశోధనా, రజిత 12 నాగరికతల 2500 సంవత్సరాలకొసారి జరిగే వినాశనం, వచ్చే నెల పెద్ద సూర్యుని రోజే ఈ ప్రమాదం రానుందని చెప్పడం అన్నీ వివరించి "మేధా పరిశోధన ప్రకారం ఎక్కువ కాలం చీకట్లో ఉంటే మన వాళ్లు పిచ్చి వాళ్లవడం కనపడ్డంతా కాల్చేయడం చేస్తారు. కనుక మనం ఆ ఒక్క గంట ఈ నాగరికతను కాపాడగలిగితే మరో 2500 సంవత్సరాలకు ధీకా లేదు." అని ముగించాడు.

ఆ తర్వాత సుమారుగా ఐదు గంటలు అందరూ రకరకాల ప్రశ్నలు వేశారు. మధ్యలో ఫలహారాలు సర్వ్ చేశారు . " ఆ ఉపగ్రహం పై జీవం ఉందా?" నుండి "పాపాల్రావ్ కి మీరు సపోర్ట్ చేయడంలేదా?" వరకు అన్ని రకాల ప్రశ్నలు ఓపిగ్గా సమాధానమిచ్చి ఐదు గంటల తర్వాత ప్రశ్నలు అడిగే వాళ్లే అసలిపోయి ఒక్కొక్కరుగా వెళ్లిపోయ్యారు.

సుబ్బా ఆ తర్వాత రోజు పేపర్ చూసి విసిరేశాడు ! చంద్రిక చాలా ఆశ్చర్యపోయింది. సుబ్బా ఇంత కోపంగా ఎప్పుడూ లేడు . ఎంత

కోపంగా ఉన్నాడంటే చంద్రికకు మాట్లాడాలంటేనే భయం వేసింది. నెమ్మదిగా లేచి వెళ్ళి పేపర్ తీసుకొని అక్కడే నిలబడి చదవసాగింది

శాస్త్రగాళ్ళా? మంత్రగాళ్ళా?

ఇప్పటి వరకూ దేశాన్ని మనల్నీ ఉద్ధరిస్తారని అపారమైన నమ్మకంతో ఏ సంస్థకి ఇవ్వని ఫండ్స్ ఇస్తూ లెక్కా పత్రం అడక్కపోతే ఈ యూనివర్శిటీ వాళ్ళు కూడా పాపారావ్ గ్యాంగ్ తో పాటు చేరి కలియుగాంతం భజన చెయ్యడం మొదలుపెట్టారు . కాకుంటే ఎవరికి అర్థం కాని సిద్ధాంతాల వెనక తమను తాము దాచుకోవాలని చూస్తూ పాపారావ్ భజన చెయ్యసాగారు

ఇలా మొదలుపెట్టి రకరకాలుగా యూనివర్శిటీనీ , స్టెల్లావునీ, సుబ్బానీ, రజితని, మేధానీ, అందరినీ ఏకి పారేశారు . చివరకు చంద్రికను కూడా వదల్లేదు! ప్రేమతో ఆమె పేరు పెట్టిన పాపానికి.

చంద్రిక కూడా ఆ పేపర్ ను విసిరేసింది

యూనివర్శిటీ మొత్తం గందరగోళంగా ఉంది . ఎవరి ఎవరితో ఏమి మాట్లాడుతున్నారో అర్థం కావడంలేదు. సుబ్బా స్టెల్లావ్ , రజిత, మేధా, యోధా, అందరూ నిశ్శబ్దంగా సమావేశం అయ్యారు. రజిత ఒక్కతే కొంచెం ధైర్యంగా ఉంది . ఆమెకు ముందునుండీ ఈ

పేపర్లల్లను నమ్మకూడదు అని ఫిలాసఫీ ! సుబ్బా అయితే మరీ భూమిలో కూరుకొని పోయినట్లు ఫీలవసాగాడు. ముఖ్యంగా ఆ వార్త వ్రాసింది జిక్కి అని తెలిసిన దగ్గర్నుండి . మేధా తప్పెక్కడ జరిగింది అని తీవ్రంగా ఆలోచించసాగాడు . మొత్తం నిన్న సమావేశంలో ఇలాంటి అపార్థాలు రాకూడదనే అంత వివరంగా అన్ని పత్రికల వాళ్లనీ పిల్చి చెప్పారు. కానీ ఈ రోజిలా జరిగింది. ఈ పేపర్లల్లు ఇలా ఎందుకు ప్రవర్తిస్తారు? తను వీళ్లని ఇంకా బాగా పరిశోధించాలి. ఇలా ఆలోచించసాగాడు. స్టిల్రావ్ ఆ రోజు మొత్తం 25 పేపర్లు చదివాడు. కేవలం రెండింటిలోనే వీళ్లు చెప్పినదానికి దగ్గరగా వివరించారు . అయితే ఆ రెంటి సర్క్యులేషన్ మొత్తం కలిపి రెండు వేలే! పదింటిలో అయితే పాపాల్రావ్ భజన చేస్తూ దేవుడు అని పొగుడుతూ వ్రాశారు. మిగిల్న అన్నిటిలోనూ తాము అయితే విలను , లేకుంటే జోకర్లు! ఒక దానితో కార్టూన్ చూసి స్టిల్రావ్ రక్తం కుత కుత ఉడికిపోయింది. స్టిల్రావ్ స్మశానంలో బట్టల్లేకుండా శవం పైకుర్చీని పూజ చేస్తుంటే మిగిలిన వాళ్లు చుట్టూ చేరి భజన చెయ్యసాగారు.

పాపాల్రావింకా రెచ్చిపోయ్యాడు . అతను సర్వ శక్తులూ ఒడ్డి జన సమీకరణ పై బడ్డాడు.

స్టీల్రావ్ గ్యాంగ్ కి ఇంకా షాక్ లు ఆగలేదు ! ప్రభుత్వాధినేత స్టీల్రావ్ మాట అస్సలు పట్టించుకోలేదు పైగా త్రిలింగ దేశం ఫండ్స్ సంజాయిషి అడుగుతూ నోటీసులొచ్చాయి!!

రజిత, సుబ్బా లకయితే మరింత పెద్ద షాక్ ! ఇద్దరినీ అభ్యుదయ సోదర సంఘం నుండి వెలేశారు!!

ఇన్ని కష్టాల్లో కూడా ఊపిరి పీల్చుకునే విషయం ఏమిటంటే స్టూడెంట్స్ , స్టాఫ్, ఆల్మ్నీస్ట్ అందరూ స్టీల్రావ్ కి సంఘీభావం ప్రకటించారు.

కాలం ఎవరి కోసమూ ఆగదు . తన ప్రయాణంలో ఎన్నో చూస్తూ వెళ్లిపోసాగింది. ఆ రోజు 09:00 నుండి 10:00 వరకు స్టిల్రావ్ చెప్పిన చీకటి!

———————————

08:00

నెమ్మదిగా పిల్లిలా అడుగులు వేస్తూ జిక్కి ఆస్ట్రాలజీ ల్యాబ్ మెట్లెక్కుతుంటే సుబ్బా ఎదురై కోరకోరా చూశాడు

"థాంక్స్ సుబ్బా! నన్ను ఆహ్వానించినందుకు."

"నేనేమీ నిన్ను ఆహ్వానించలేదు. నువ్వే అడుక్కొని వస్తున్నావు." అంటూ ఇంకా కోపంగా చూశాడు.

"హేయ్ కమాన్ సుబ్బా! మనం ఈ ఉద్యోగాల్లో చేరకముందునుండి స్నేహితులం"

" ఆ ఒక్క కారణమే నీ ప్రాణాలు కాపాడుతుంది . లేకుంటే నువ్వు వ్రాసిన వ్రాతలకు ఎప్పుడో మర్డర్ చేసి జైల్లో కూర్చునే వాణ్ని!"

"థాంక్స్ రా" ఈ సరి జిక్కి గొంతులో కొంచెం గిల్టీనెస్ కన్పించింది.

"సరే. రా.." అంటూ దారి ఇచ్చాడు.

"నా డ్యూటీ నేను చేస్తున్నానురా"

"కానీ మా డ్యూటీ మమ్మల్ని చెయ్యనీయడంలేదుగా" అంటూ సుబ్బా రిటార్డ్ ఇచ్చాడు.
"హ్లూ"
"ఇంకా వాదనలెందుకు? ఒక గంటలో అంతా అయిపోతుందిగా అంటూ సుబ్బా కొంచెం నీర్సంగా అన్నాడు."

అంటే ఇంకా మీ సిద్ధాంతాలు పై మీకు నమ్మకముంద? సుబ్బా!"

సుబ్బా ఏం మాట్లాడలేదు . "కొంచెం సెమ్మదిగా రా ! రజిత గానీ, స్టిల్రావ్ గానీ చూశారంటే ఇక్కడే ప్రాణాలతో పాతిపెట్టేస్తారు"

"కమాన్ సుబ్బా! నేనిక్కడుండటం మీకే లాభం. ఇంకో గంటలో ఏమీ జరక్కపోతే మిమ్మల్ని నా పేపర్లో ఇదో సైంటిఫిక్ జోక్ అని చెప్పి రక్షించగల వాణ్ని నేనొక్కణ్నేరా"

"రెండు గంటల తర్వాత నీ జోక్ వినే వాడుంటాడంటావా!"

"సరే ఇహ వాదనలొద్దు సుబ్బా పద"

8:55

ఎప్పుడో 2500 సంవత్సరాలకొసారి కానీ రాని ఘడియ ఇది . ప్రపంచాన్ని రక్షించడానికి స్టిల్రావ్ గ్యాంగ్ తమకు చేతనయినదంతా చేశారు. కానీ పెద్దగా ఫలితంలేదు . ఇప్పుడా విషయం గురించి వారాలోచించడంలేదు. 2500 సంవత్సరాలకోసారి కానీ రాని ఆస్ట్రాలజికల్ ఈవెంట్! దాన్ని పూర్తిగా రికార్డ్ చెయ్యసాగారు . తమ దగ్గర ఉన్న ప్రపంచ స్థాయి టెలిస్కోపులన్ని ఈ సంఘటనపైపే కేంద్రీకరించారు.

అంతకు పది నిమిషాల ముందే జిక్షి వీరితోపాటు చేరాడు. సుబ్బాకి ఆశ్చర్యం కలిగిస్తూ రజిత కానీ, స్టిల్రావ్ కానీ ఏం మాట్లాడలేదు. గత కొన్ని రోజులుగా వారు కావల్సినంత ప్రపంచాన్ని చూశారు . కోప్పడటం కూడా మర్చిపోయ్యారు . అసలు సమాజం ఇలా ఎలా ప్రవర్తించగలుగుతుందో వీరికి అర్థం కాలేదు.

9:00

ఏం జరగలేదు.

9:01

ఏం జరగలేదు. ఆకాశంలో పెద్ద సూర్యుడొక్కడే మిగిలాడు

9:02

ఏం జరగలేదు . కానీ బయట గ్రౌండ్లో ఫైర్ ప్లేస్ చుట్టూ ఉన్న స్టూడెంట్స్ లో కలకలం బయల్దేరింది.

9:03

బయట నగరంలో చాలా చోట్ల క్రాకర్ చప్పుళ్లు!

9:04

గోల పెద్దదయింది. లోపల అందరూ స్టైల్రావ్ వైపు చూడసాగారు. జిక్షి కష్టపడి నవ్వు ఆపుకోసాగాడు.

9:05

అప్పుడు మొదలయింది.

నెమ్మదిగా ఓమూలనుండి సూర్యుణ్ని ఎవరో తింటున్నట్టు

అంతా నిశ్శబ్దం.

జిక్షి నమ్మలేకుండ చూశాడు.

స్టైల్రావ్ రికార్డింగ్ సరిగ్గా అవుతుందో లేదో అని చెక చేశాడు . రజిత చంద్రిక, కాగడాల్లంటి వాటిని చూసి సరిగ్గా ఉన్నాయో లేవో ,
వెలుగుతున్నాయో లేవో అని చెక చేసిబయటకి చూడసాగారు.

———————————

9:07

సుబ్బా దగ్గరికి వచ్చి స్టిల్రావ్ కొంచెం గుస గుసగా
"సుబ్బా! మన లెక్కల్లో మొదట్నుండి కొంచెం తేడాగానే ఉన్నాయి.
కానీ వాటికి ఏదో చిన్న తేడా అని లైట్ తీసుకున్నాను. కానీ నా
అనుమానం కర్రెక్టే అనిపిస్తుంది"

"అవునా? ఏమిటా అనుమానం?"

"ఏం లేదు మన ఆకాశంలో చందు కాకుండా ఇంకా ఏవైనా
ఉన్నాయేమో అని!"

సుబ్బా ఏం మాట్లాడలేదు . కనుమరుగవుతున్న సూర్యుణ్ణి
టెలిస్కోప్ నుండి ఆసక్తిగా చూడసాగాడు.

9:10

సూర్యుడు పూర్తిగా కనుమరుగైపోయ్యాడు.

నక్షత్రాలు వేల వేల సంఖ్యలో కన్పించాయి . ఆ దృశ్యం అత్యంత
మనోహరంగా, అందంగా ఉంది! ఎన్ని ఆస్ట్రనామికల్ బాడీనో!! సుబ్బా
స్టిల్రావ్ అయితే ఆనంద తాండవం చేశారు.

9:15

ఎవరూ ఊహించని సంఘటన అప్పుడు జరిగిది!

చందూ , పెద్ద సూర్యుణ్ని పూర్తిగా కప్పేసింది , కానీ ఊహించని సంఘటన అది కాదు . మరో సూర్యుని వంటిది వెలిగిపోతూ అకస్మాత్తుగా ఆకాశంలో ప్రత్యక్షం అయింది. దానికి చాలా పెద్ద తోక ఉంది, అదీ ఇంకా అందం గా వెలిగిపోసాగింది. కానీ ఈ తోక చుక్క వస్తూ వస్తూ అగ్ని వర్షాన్ని తీసుకొచ్చింది. చాలా వరకు ఆకాశంలోనే మాయమైనాయి. కొన్ని మాత్రం నేలను చేరి పెద్ద పెద్ద అగ్ని ప్రమాదాలు సృష్టించాయి . ఎటు పక్క చూసినా తగలబడిపోతున్న నగరమే ! యూనివర్శిటీలో కూడా రెండు బిల్డింగులకు మంటలంటుకున్నాయి. స్టూడెంట్స్ వేగంగా వాటిని ఆర్పడానికి కదిలారు . స్టీల్రావ్ గ్యాంగ్ ఇది అంతా రికార్డ్ చెయ్యసాగారు. ఎంతందంగా ఉంది అని ఒక్క క్షణం మాత్రం అనుకున్నారు.

జిక్షి ఇంకా ఈ లోకంలోకి రాలేదు. నక్షత్రాలు, ఆ తర్వాత అగ్ని వర్షం చూసి పాపాల్రావ్ సెక్రెట్రీ మాటలు గుర్తొచ్చాయి.

నక్షత్రోదయమవుతుంది. సూర్యుళ్ళందరూ కనుమరుగవుతారు . అగ్ని వర్షం కురుస్తుంది. శరణన్న వాళ్ళు రక్షించబడతారు. మిగిల్న అందరూ మరణిస్తారు. కృత యుగం మొదలవుతుంది

9:30

నగరం అంతా అల్లకల్లోలంగా ఉంది . ఎటు చూసినా ఆకాశాన్నంటుతున్న మంటలు . యూనివర్శిటీ విద్యార్థులు మంటలు వ్యాప్తి చెందకుండా చాలా కష్టపడ సాగారు. అప్పటికే రెండు బిల్డింగులు పూర్తిగా కాలిపోయ్యాయి . వాటిలో ఆర్కియాలజీ బిల్డింగ్ కూడా ఉంది. రజితకింకా ఇవేవీ తెలీదు. ఈ లోకంలో లేనట్టు నిశ్శబ్దంగా ఉంది. చంద్రిక సుబ్బా చేతిని అలాగే పట్టుకొని పెదాలు కొరుక్కోసాగింది. అయితే స్టూడెంట్స్ మాత్రం క్రమశిక్షణతో , ఆర్గనైజ్ డ్ గా , ప్రవర్తిస్తూ ఇప్పటి వరకూ ప్రాణ నష్టం లేకుండా వచ్చారు . త్రిలింగ దేశంలో రజిత నేర్పిన శిక్షణ ఇక్కడ పనికి వచ్చింది

9:35

అప్పుడు జరిగిందా సంఘటన.

ఊహించని కోణంలో ప్రమాదం వచ్చిపడింది.

విద్యార్థులంతా మూడో బిల్డింగ్ మంటలు ఆర్పుతూ బిజీగా ఉన్నప్పుడు వందల సంఖ్యలో పంచ రంగుల డ్రస్సులోల్లు నిశ్శబ్దంగా యూనివర్శిటీలోకి ఎంటరయి, దారి ముందే తెలిసినట్టు ఆస్ట్రాలజీ ల్యాబ్ వైపు వెళ్లారు . నెమ్మదిగా చీకట్లో కదులుతూ వస్తున్న ఆ ఆకారా ల్ని ల్యాబ్ లో ఎవరూ గమనించలేదు . ఎవరి లోకంలో వాళ్లున్నారు . జిక్షి మా త్రం గమనించి ఏదో జరగబోతుందని అర్థం చేసుకొని , ముఖ్యంగా ఆ వచ్చే ఆకారం పంచ రంగుల డ్రస్సు చూసి మనసులో కీడు శంకించి చివరి నిమిషంలో ఆ ఆకారానికి స్టిల్రావుకి మధ్యలో నిల్చున్నాడు

అంతే స్టిల్రావ్ తలపై పడవలసిన దెబ్బ జిక్షి తలపై పడింది . వెంటనే గట్టిగా అరిచి పడిపోయ్యాడు. అందరూ అటు తిరిగా రు, కానీ అప్పటికే ఆలస్యం అయిపోయింది , మరో దెబ్బ స్టిల్రావ్ తలపై పడింది, అతను కూడా అబ్బా అని అరిచి పడిపోయ్యాడు

అడ్డం వెళ్లిన సుబ్బాని మరో ఇద్దరు పంచ రంగులోల్లు అప్పుడే లోపలికి వచ్చి విసురుగా దూరంగా టెలిస్కోప్ వైపు విసిరేశారు

రజిత వే గంగా వెళ్లి స్టిల్రావ్ ని భుజంపై వేసుకోబోతున్న వ్యక్తిని క్రింద పడేట్టు తోసింది . కానీ అప్పటికే ఆలస్యం అయిపోయింది . లెక్కకు మించి పంచ రంగులోల్లు లోపలికొచ్చి రజితను అవలీలగా దూరంగా ఏదో బస్తాను విసిరినట్టు విసిరేశారు . ధారాకి చాలా కోపం

వచ్చి గట్టిగా పిడికిలి బిగిం చి ఇద్దరు ముగ్గురుని కొట్టి దూరంగా వెళ్లేట్టు చేశాడు.

కానీ ఏం లా భం లేకుండా పోయింది . భుజాలపై , మోకాళ్ల పై , పొట్టలో వీపుపై ఒకేసారి దెబ్బలు పడటంతో ఉన్నచోటే కుప్పకూలిపోయ్యాడు.

స్టెల్రావ్ ని, జిక్షి ని భుజాలపై వేసుకొని బయటకి వెళ్లిందాకా గణా ఈ లోకంలోకి రాలేదు. ఆ తర్వాత బయటకి వెళ్లి చూస్తే ఎవరూ కన్పించలేదు.

ముందుగా ధారా ఈ లోకంలోకి వచ్చాడు. తర్వాత రజిత, గణా ఎం చెయ్యాలో అర్థం కాక అలాగే నిల్చుండిపోయ్యాడు. రజిత వెళ్లి ఎప్పుడు స్పృహ తప్పిందో కాని చంద్రిక కూడా కింద పడిపోయ్యి ఉంటే బుగ్గలు గట్టిగా కొట్టి లేపింది. సుబ్బాకే పెద్ద దెబ్బ తగిలింది . రక్తం చాలా పోయింది . ఇంకా పోతూనే ఉంది . చంద్రిక కళ్ల వెంట నీళ్లు ఆగడంలేదు.

టలిస్కోపులు ఇంకా రికార్డు చేస్తూనే ఉన్నాయి . కానీ రజితకి ఇప్పుడవేమీ పట్టించుకోవాల్సిన్పించలేదు. జరుగుతున్న విషయాలు ఆమె మనసు స్వీకరించడంలేదు.

సుబ్బాకి కట్టు కట్టుకొని గణా ధారాలు ఎత్తుకొని , చంద్రికను రజిత నడిపించుకుంటూ బయటకు వచ్చారు. బయట పరిస్థితి ఇంకా దారుణంగా ఉంది. మొత్తం ఎన్ని బిల్డింగ్ లు అగ్గి పాలవుతున్నాయో అర్థం కావడంలేదు . అడవి కూడా కాలిపోసాగింది. రజిత గ్యాంగ్ గ్రౌండ్ చేరే సరికి విద్యార్థులు చాలా హడావిడిగా ఉన్నారు. ఎంత ఆర్గనైజ్ డ్ గా ఉన్నా గైడ్ చేసే వాళ్లు లేకపోవడంతో ఏం చెయ్యాలో అర్థం కావడంలేదు

రజిత అక్కడికి వెళ్లిన రెండు నిమిషాల్లోనే పరిస్థితి అర్థం చేసుకుంది. స్టూడెంట్స్ ఎవరి గోలలో వాళ్లున్నారు . ఎవరూ ఎవరి మాటా విన్పించుకోవడంలేదు. చుట్టూ ఎటు చూసినా కాలిపోతున్న యూనివర్శిటీయే. గ్రౌండ్ పెద్దది కాబట్టి ప్రస్తుతానికి సేఫ్, కానీ అడ్మిన్ బిల్డింగ్ అన్నిటికంట ఎత్తైంది. అది కానీ కూలిందంటే? రజిత ఓ నిర్ణయానికి వచ్చి పక్కనే ఉన్న ఎమర్జెన్సీ బెల్ గట్టిగా కొట్టి అందరి దృష్టి తనవైపుకు తిప్పుకుంది.

———————————

మొత్తం నలుగురు విద్యార్థులను, యోధానూ అడ్మిన్ బిల్డింగ్ ఎక్కించి చుట్టూ ఉన్న సేఫ్ లోకేషన్లను గురించి చెప్పమంది.

వాళ్లు ఇచ్చిన సమాచారాన్ని బట్టి ఇప్పుడు మంద్రా పార్క్ మాత్రమే అగ్గి లేకుండా ఉందనీ, దాని సేఫ్టీ బట్టి చూసినా, దూరం బట్టి చూసినా దారిలో ఉన్న సేఫ్టీ బట్టి చూసినా అదే సేఫ్ ప్లేస్ అని అంగీకరించి అందరూ క్రమశిక్షణ కల్గిన సైనికుల్లా అటు కదిలారు. సుబ్బాని అలాగే షిఫ్ట్ వైజ్ గా మోసుకొని వెళ్లసాగారు

రజితకి ఇప్పటికీ జరిగినవన్నీ నిజమని నమ్మబుద్ధి కావడంలేదు. యోధా ఆ రోజు నుండి ఆమె పక్కనే ఉన్నాడు. చాలా కష్టపడి ఆ రోజు మంద్రా పార్క్ కి వచ్చారు. దారిలో నాలుగు సార్లు వెంట్రుకవాసిలో ప్రమాదాలు తప్పిపోయ్యాయి. యూనివర్శిటీ స్టూడెంట్స్ తర్వాత బృందాలుగా ఎక్కడి ఇహ నగరాన్ని ఏ మాత్రం రక్షించలేమని, అక్కడక్కడా ఉన్నవారినీ, చిక్కుకున్న వారినీ రక్షించి పార్క్ చేర్చసాగారు. వారిలో మళ్లా ఓపికున్న వాళ్లని తమ బృందాల్లో చేర్చుకోని అన్వేషణ సాగించారు.

చంద్రిక ఇంకా సుబ్బా కి సేవలు చేస్తూనే ఉంది. కొంచెం తెలివి వచ్చినా మాట్లాడే స్థితిలో లేదు. పార్క్ మొత్తం తెల్సిన యసు, సెక్రెట్రీలు చాలా సాయం చేశారు. మొత్తం అందరినీ ఎడ్జస్ట్ చేసారు. వారికి తిండి తిప్పలు అన్నీ దగ్గరుండి చూడసాగారు. అప్పడప్పుడూ బయటకి వెళ్లిన వాళ్లు ఏదో ఒకటి దొరికినవి తెస్తున్నా ఎక్కువగా పార్క్ స్టోర్ లోనివే తినసాగారు.

రజితకి అప్పుడే యసు మరో వార్త మోసుకొచ్చింది. తమ దగ్గరున్న సరుకులు ఇంత మందికి ఇంకా రెండు రోజులే వస్తయ్యని!

ఈ విషయం రజిత ఊహిస్తూనే ఉంది. అందుకే కొన్ని బృందాలను కేవలం ఆహారాన్వేషణకు మాత్రమే ప్రత్యేకించింది. కానీ పెద్దగా

అదృష్టంలేదు. చాలా ఆశ్చర్యం వేసింది . నగరం ఇంతగా కాలిపోయిందా? ఇప్పటి వరకు అందిన సమాచారం ప్రకారం నగరం అటో ఇటో పూ ర్తిగా కాలిపోయింది. పాపాల్రావ్ గుడి కూడా కాలిపోయింది! మొత్తం ఈ పార్క్ లో ఇప్పటి వరకూ 16,000/ మంది చేరుకున్నారు. ఇంత మంది ఇక్కడ ఉండలేరు . మరో ఆల్టర్నేటివ్ చూడాలి. దాని కోసం కొంత మందిని నియమించింది . కనీసం వాళ్ళన్నా ఏదన్నా గుడ్ న్యూస్ తెస్తే బాగు అనుకోసాగింది.

అప్పుడు జరిగిందా సంఘటన!

అస్సలు ఊహించలేదు . ఎవరో తెల్ల రంగు డ్రస్సులో ఉన్నతను రజితను చూడటానికొచ్చాడు. అతని పక్కన మరో ఐదుగురు . ఆ ఐదుగురూ పంచ రంగుల డ్రస్సుల్లో ఉన్నారు . ఎరుపు, పసుపు, నలుపు, ఆకు పచ్చ , తెలుగు రంగులతో నిలువు చారలు ఉన్న బట్టలు వేసుకున్నారు. రజనికి అన్నింటికంటే ఆశ్చర్యం కలిగించిన విషయం ఏమిటంటే ఆ ఐదుగురిలో నళిణీ మేడం కూడా ఉంది !! ఈ పంచ రంగుల డ్రస్సు వ్యక్తుల్ని చూడగానే ఆమెకి ఫ్లాట్ లో జరిగిన దాడి గుర్తు వచ్చింది. అయినా ఓర్పు వహించింది . జీవితం చాలా తక్కువ రోజుల్లో చాలా నేర్పించింది

"మేం మీతో మాట్లాడాలి ." నిలబడే ఉండి ఆ తెల్లరంగు డ్రస్సు వేసుకున్నాయన అన్నాడు. వయసు 35 - 40 మధ్య ఉండవచ్చు. రజిత కుర్చీనే ఉంది . ఇంతలో నళినీ మేడం నోరు తెరచి "ఎవరనుకున్నావ్? పాపలరావు గారి ప్రధాన సెక్రటరీ " అంది. రజిత నళిణీ మేడం ని అస్సలు పట్టించుకోలేదు. కానీ ఆ సెక్రటిని మాత్రం ఎదురుగా ఉన్న కుర్చీలో కూర్చోమంది . మిగిల్ను వాళ్లని కూర్చోమని అన్లేదు, వాళ్లూ కూర్చునే ప్రయత్నమేదీ చెయ్యలేదు ! వినయంగా అలాగే సెక్రటరీ వెనక నిల్చున్నారు

"మేం మీతోమాట్లాడాలి" మళ్లా అదే మాట అన్నాడు.

"సరే చెప్పండి." అంది రజిత అనాసక్తంగా.

"మీరు మాతో చెయ్యి కలిపితే మనం ఈ దేశాన్ని , ప్రపంచాన్ని పునర్నిర్మించవచ్చు. "

"నేను హంతకులతోనూ, దొంగలతోనూ చేతులు కలపను"

సెక్రటరీ ఓ చిరునవ్వు నవ్వి. వెనక వాళ్లతో ఏదో చెప్పాడు. వాళ్లు వెళ్లి కొంచెం సేపటి తర్వాత స్టిలరావ్ ని, జికినీ తీసుకొచ్చారు.

"మా వాళ్లు కొంచెం అతి చేశారు. క్షమించాలి. మేము కేవలం స్టిలరావ్ గారి క్షమం కోరే వారిని తెమ్మన్నాం"

రజిత ఏం మాట్లాడకుండా మౌనంగా యధాతో వాళ్ళిద్దరినీ లోపలికి తీసుకెళ్ళమని చెప్పింది.

"మీ శిలా ఫలకాలు కూడా మా వద్ద భద్రంగా ఉన్నాయి. కావాలంటే తీసుకోవచ్చు."

రజిత ఇంకా ఏమీ మాట్లాడలేదు.

"మీ ధైర్య సాహసాలు, సమయస్ఫూర్తి, నాయకత్వమూ మెచ్చుకుంటున్నాము. మేము కూడా ఓ ఐదు లక్షల మందిని మాత్రమే కాపాడగలిగాము, ఇన్ని సంవత్సరాలు కష్టపడి! మీరు కొద్ది రోజుల్లోనే ఇంత మందిని కాపాడగలిగారు!!"

"మీకిలా జరుగుతుందని ఎంత కాలం ముందు తెలుసు?"

"మాకు చాలా సంవత్సరాల ముందు తెలుసు. చాలా మందిని కాపడదామని చూశాం. కానీ ఎవ్వరూ నమ్మలేదు. దానితో మీకు లిపుల అనువాదంలో సాయం చేసి మీతో చెప్పించి ఎక్కువ మందిని కాపాడదామని చూశాము. కానీ ఆ పథకం కూడా ఈ పేపర్లేళ్ళ వల్ల నాశనం అయింది. అయినా మా వంతు కృషి మేము చేశాం. దేవ దేవుని నిర్ణయం ఇదేనేమో?"

రజిత మళ్ళా ఏం మాట్లాడలేదు. మళ్ళా సెక్రెట్రినే మాట్లాడాడు.

"దేశాన్ని, ప్రపంచాన్ని పునర్ నిర్మించడంలో మీ సాయం కావాలి."

ఎప్పుడు వచ్చాడో కానీ యోధా రజిత వెనక నిల్చొని రజితకి సైగ చేసి లోపలికి తీసుకెళ్లాడు.

————————————

"అతనితో చేతులు కలపడా నికి ఒప్పుకో రజితా ! మన దగ్గర ఆహారం లేదు."

"యోధా! కానీ వాడిక నియంత!! "

"ఇంత కంటె పెద్ద నియంతలనే మన నాగరికతలు తట్టుకొని నిలబడ్డాయి."

ఇంతలో జటూ అక్కడికి వచ్చి గొప్ప వార్త అందించాడు. రజిత టైంకి తెచ్చిన వార్తకు చాలా సంతోషించింది.

————————————

ఆ రోజు రజిత సుమారు గంట సేపు చర్చించిందా సెక్రెట్రీతో. చివరకు ఇద్దరూ ఓ అంగీకారానికొచ్చారు. రజిత తను 16000 మందితో దగ్గరలో ఉన్న ఉద్వీపం వెళ్లడానికి ఇద్దరూ ఒప్పుకున్నారు. వారికి కావల్సిన ఆహారం సెక్రెట్రీ సరఫరా చేస్తాడు. దానికి బదులుగా పాపాల్రావ్ అధికారాన్ని అంగీకరించాలి . వీళ్లు చేసే అన్ని

పరిశోధనలూ ముందు పాపాల్రావ్ కి చెప్పి సాగించాలి . పాపాల్రావ్
ప్రతి నిధిగా నళిణీ మేడం ఉరుద్వీపంలో ఉంటుంది

మరో నాగరికత పురుడు పోసుకుంది.

చివరి మాట

నేనొక బొమ్మను గీసి
దానికో మనసునిచ్చి
ఇహ ఆడు అంటే
అది నా మాటవిన్నేదు

ఈ నవల్లో కూడా కారెక్టర్లు స్వతంత్రంగా వ్యవహరించాయి. నేను
ప్రాద్దామనుకున్న దానికంటే నాతో ఎక్కువగా ప్రాయించుకున్నాయి

—

క్షణంలో నాకు సీరియల్ ప్రాయాలని ఎందుకు అన్పించిందో కానీ
కష్టమే ప్రాయడం!

ఏదో ఊపు మీద ప్రాసేశాను . లేకపోతే ఇంత పెద్దది ప్రాయడం
కష్టమే. టైం కూడా చాలా పెట్టాలి.

ప్రోత్సహించిన వారందరికీ పేరు పేరునా ధన్యవాదములు .
ముఖ్యముగా సాలభంజికలు నాగరాజు గారు , కొత్త పాళి , తెలుగు
వాడు, స్వాతి కుమారి, వీవెన్, సూర్యుడు, యస్వి,

ఈ కథ <u>నైట్ ఫాల్</u> అనే మూలం నుండి తీసుకోబడింది , కాకుంటే
కేవలం మూలాన్ని రేకా మాత్రంగా తీసుకొని నేను తెలుగీకరించి ,
తెలుగు పూలూ పండ్లు చేకూర్చి మరింత ఆకర్షణీయంగా
రుచికరంగా వ్రాయడానికి ప్రయత్నించాను.

మీకు ఈ నవల నచ్చితే మీ బ్లాగుల్లో రివ్యూ చేయ విన్నపం.

Made in the USA
Monee, IL
23 August 2025

23950337R00080